이탈리아 그림여행

이탈리아 그림여행
고제민

2018년 12월 5일 초판 1쇄 발행

지 은 이 고제민
펴 낸 이 조동욱
기 획 조기수
펴 낸 곳 헥사곤 Hexagon Publishing Co.
등 록 제 2018-000011호 (2010. 7. 13)
주 소 경기도 성남시 분당구 성남대로 51, 270
전 화 010-7216-0058 | 010-3245-0008
팩 스 0303-3444-0089
이 메 일 joy@hexagonbook.com
웹사이트 www.hexagonbook.com

ⓒ 고제민 2018 Printed in Seoul, KOREA

 ISBN 979-11-89688-01-1 03650

이 도서의 국립중앙도서관 출판예정도서목록(CIP)은 서지정보유통지원시스템 홈페이지(http://seoji.nl.go.kr)와
국가자료종합목록시스템(http://www.nl.go.kr/kolisnet)에서 이용하실 수 있습니다. (CIP제어번호 : CIP2018038559)

이탈리아 그림여행

고제민

헥사곤

차례

14 Malta Beach (몰타 해변)

16 Malta Valletta The Alley (몰타 발레타 골목)

18 Malta Duomo (몰타 두오모)

20 Sicilia Siracusa The Square (시칠리아시라쿠사 광장)

22 Sicilia Siracusa Windows (시라쿠사 창)

24 Sicilia Siracusa Fish Shop (시라쿠사 생선가게)

26 Sicilia Catania Dish-washing Man (카티니아 설거지맨)

28 Sicilia Catani Spaghetti Shop (카타니아 스파게티 가게)

30 Catania Duomo Fontana dell' Elefante (카타니아 두오모 광장 코끼리상)

32 Sicilia Cafalu Duomo (체팔루 두오모)

34 Sicilia Cafalu Accordion Grandfather (아코디언 할아버지)

36 Sicilia Cafalu Beach (체팔루 해변)

38 Sicilia Ragusa Duomo (시칠리아 라구사 두오모)

40 Sicilia Ragusa (시칠리아 라구사)

42 Sicilia Ragusa (시칠리아 라구사)

44 Sicilia Ragusa Some Boy (시칠리아 라구사 성당 안 소년)

46 Sicilia Ragusa Shop (시칠리아 라구사 상점)

48 Sicilia Ragusa A Cemetery Cat (시칠리아 라구사 공동묘지 고양이)

50 Sicilia Ragusa The Windy Dawn (바람을 안고 오는 새벽)

52 Temple of Concord (콩코르디아 신전)

54 Tempio di Ercole (에르콜레 신전)

56 Taormina Teatro Antico (타오르미나 고대그리스 극장)

58 Taormina The Alley (타오르미나 골목길)

60 Taormina Beach (타오르미나 해변)

62 Taormina Shoes Shop (타오르미나 구두상점)

64 Massimo Theater (마시모 극장)

66 Palermo Cathedral (팔레르모 대성당)

68 Palermo Two Girls (팔레르모 두소녀)

70 Cathedral of SanGiorgio (모디카 산지오리오 성당)

72 SanGiorgio Cathedral Bell Tower (산지오리오 성당 종루)

74 Modica Village (모디카 마을)

76 Noto Cathedral, Picasso Poster (노토 대성당, 피카소 포스터)

78 Noto The Alley (노토 골목)

80 Italy Napoli Port (나폴리 항구)

82 Amalfi Coast (아말피 해변)

84 Capri Grotta Azzura (카프리 푸른 동굴)

86 Island of Capri (카프리 섬)

88 Street Lamps (골목길 가로등)

90 Castello di Venere & Torretta Pepoli (비너스 성과 페폴리 성)

92 Erice Duomo (에리체 성당)

94 A Dog in Erice Duomo (에리체 성당 앞 개)

96 Elice Wall (에리체 담벼락)

98 Piazza del Comune (꼬뮤네 광장)

100 Assisi Street Priest (아시시 거리의 신부님)

102 Assisi Basilica de San Francesco (아시시 성 프란치스코 성당)

104 Siena Piazza del Campo (시에나 캄포 광장)

106 Siena Street (시에나 거리)

108 Siena Street 2 (시에나 거리 2)

110 Siena Fruits Wall (시에나 과일 선반)

112 Firenze Cathedral (피렌체 대성당)

114 Ponte Vecchio (베키오 다리)

116 Michelangelo Hill (미켈란젤로 언덕)

118 House of Dante (단테의 집)

120 Italy Foro Romano (포로 로마노)

122 Roma Pantheon (로마 판테온)

124 Piazza Venezia Italian Independence Hall (베네치아 광장 이탈리아 독립기념관)

126 San Pietro Basilica Night Watch (성 베드로 대성당 야경)

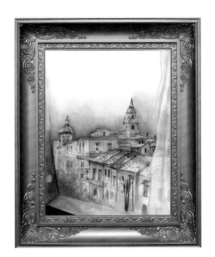

이탈리아 그림여행 수록작품 :

30.5×23cm Pencil, watercolor on paper 2018

이탈리아 그림여행

10여 년 전부터 인천의 섬과 포구를 그리는 작업을 해왔다. 인천을 그리는 작업은 지역사회의 문화를 일구는 데 기여하는 일이자 나의 정체성을 찾는 작업이기도 하였다. 인천의 바다를 그리는 작업은 어릴 적 엄마 품에 안기던 기억을 떠올리게 하였고, 자식을 품에 안아 기르던 젊은 시절을 회상하게 하였다.

바다와 포구를 그리면서 돌아가신 엄마를 생각하고, 자식을 길러 품에서 떠나보내는 엄마로서의 나를 돌아보게 되었다. 역사와 삶이 묻어 있는 마을 골목길을 다니면서 인천을 더욱 사랑하게 되었으며, 항상 이곳을 찾는 이들에게 어떤 아름다움을 선사할 수 있을까 고민하게 되었다.

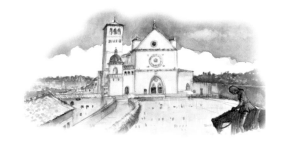

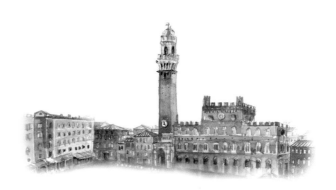

이탈리아는 지중해로 둘러싸여 있고, 그 가운데에 나폴리와 시칠리아가 있어 인천과 지리적으로 유사한 점이 많다. 그래서 아름다운 해안을 품은 이탈리아는 꼭 한번 가고 싶은 곳이었다. 인천을 그려온 나로서는 이탈리아의 해양도시를 둘러보며 인천에서 경험하지 못한 것을 느끼게 되었다.

몰타와 시칠리아섬은 과거의 유적과 현재의 모습이 아름답게 조화되어 있어 발길 닿는 모든 곳이 예술 작품이었고, 반도 중앙에 있는 나폴리와 로마는 기원전 고대사회 때부터 중세 말 근대 초에 이르기까지 문화예술의 중심지였다는 것을 알 수 있었다. 이곳은 수천 년 역사가 응집된 곳이며 세계 문화 예술인들이 모여드는 공간으로 내 작은 가슴으로 감상하기도 벅찼다.

이번 여행을 통해 세계 어느 지역이든 삶과 역사가 녹아 있는 공간은 사람의 마음을 울린다는 것을 다시 느꼈다. 짧은 시간 동안 이탈리아 곳곳을 작품에 담는 일이 결코 쉽지만은 않았지만, 여행의 자취를 남겨두자는 마음으로 그림을 그렸다. 여행에서 얻은 마음의 울림은 인천을 더 깊은 시선으로 바라볼 수 있게 하였다. 인천이라는 지역이 역사의 숨결과 아름다운 문화의 향기가 가득해지기를 희망해본다.

2018. 12.

고 제 민

Gallery

ARTIST

KO, Je-Min

지중해의 보물로 꼽히는 몰타(Malta)공화국은 유럽연합(EU)에서 가장 면적이 작은 나라이다.
에메랄드 빛 지중해 한가운데 보석처럼 박혀 있는 몰타, 눈망울에 맺힌 눈물처럼 빛나 보인다.

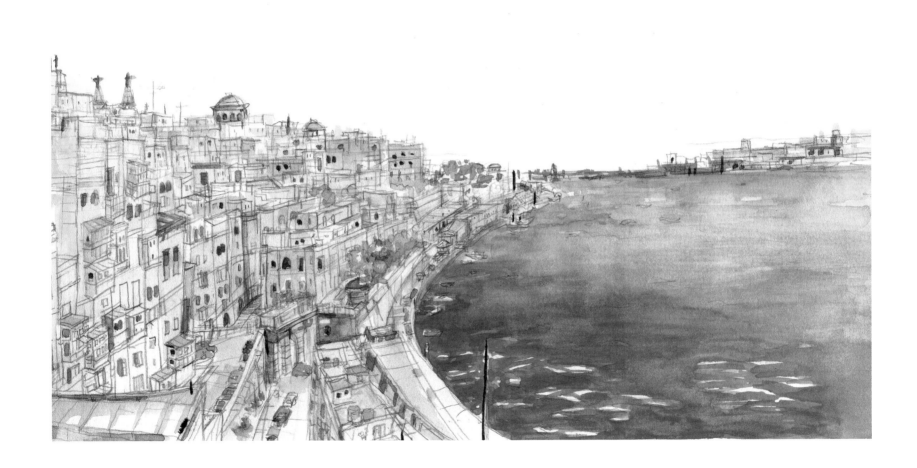

Malta Valletta The Alley (몰타 발레타 골목)

몰타 수도 발레타의 골목 곳곳에는 예쁜 건물들이 즐비해 있다.
골목을 걷다 보면 유구한 역사와 현대적 분위기가 함께하여 아름다움을 더한 시간여행을 하는 듯하다.

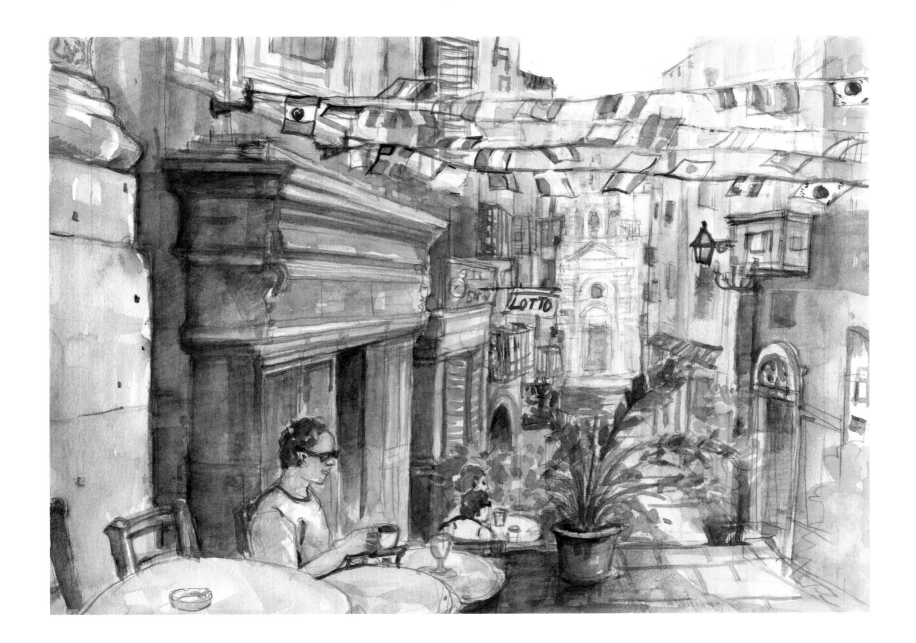

Malta Duomo (몰타 두오모)

몰타는 유럽연합에 속한 작은 공화국으로 도시전체가 세계유산으로 지정되어 있다. 블록 하나하나에도 아우라가…….

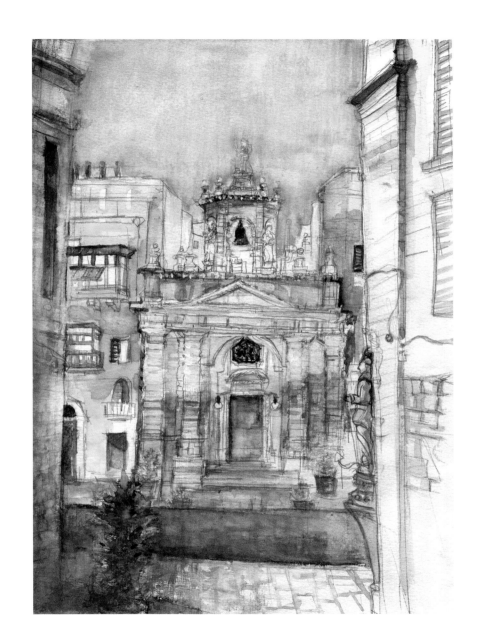

Sicilia Siracusa The Square (시칠리아시라쿠사 광장)

영화 〈말레나〉에서 모니카 벨루치가 걸어가던 시칠리아 시라쿠사 광장.
영화 〈대부〉의 촬영지이기도 하다. 영화 속 인물들이 나올 것 같은 착각이…….

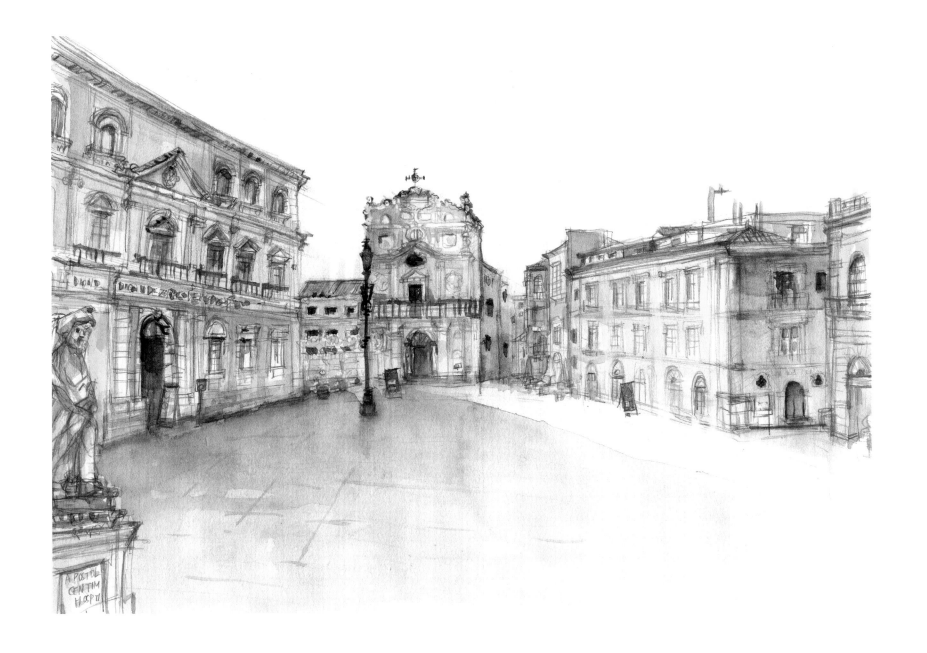

Sicilia Siracusa Windows (시라쿠사 창)

이탈리아는 창문에서도 오랜 세월의 향기가 풍겨 나온다. 아르키메데스가 알몸으로 창밖을 향해 '유레카'를 외칠 듯.

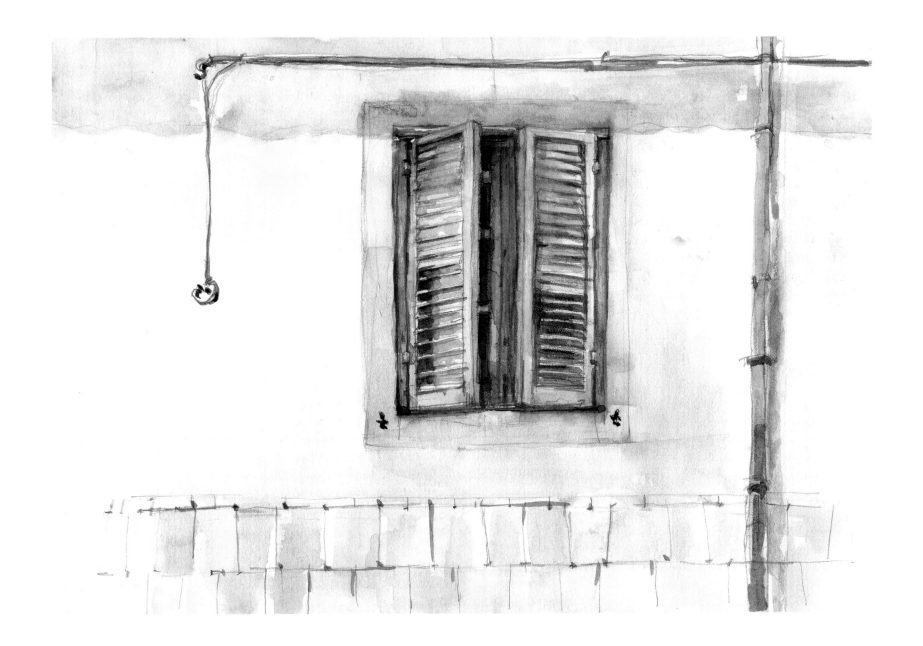

Sicilia Siracusa Fish Shop (시라쿠사 생선가게)
위트 있고 매력적인 생선 요릿집 간판이 시선을 끈다. 가게 간판에서도 예술적 감성이 느껴지는 세련된 문화를 즐길 수 있다는 것에 행복이⋯⋯.

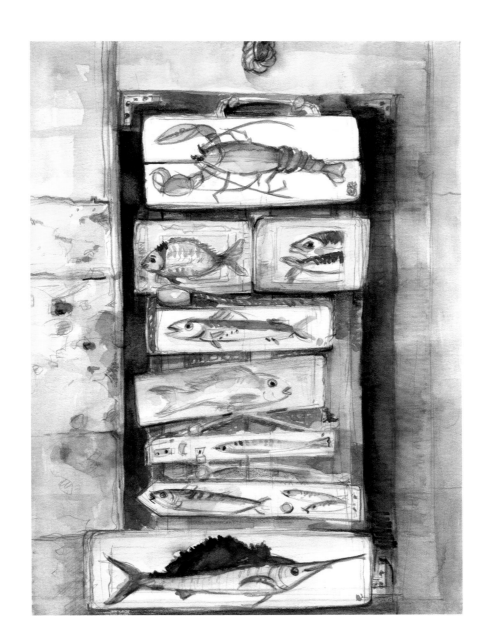

Sicilia Catania Dish-washing Man (카티니아 설거지맨)
노천식당에서 패셔너블한 설거지맨이 벽에 붙어 설거지하는 모습이 보테로의 유머러스한 작품을 연상시킨다.

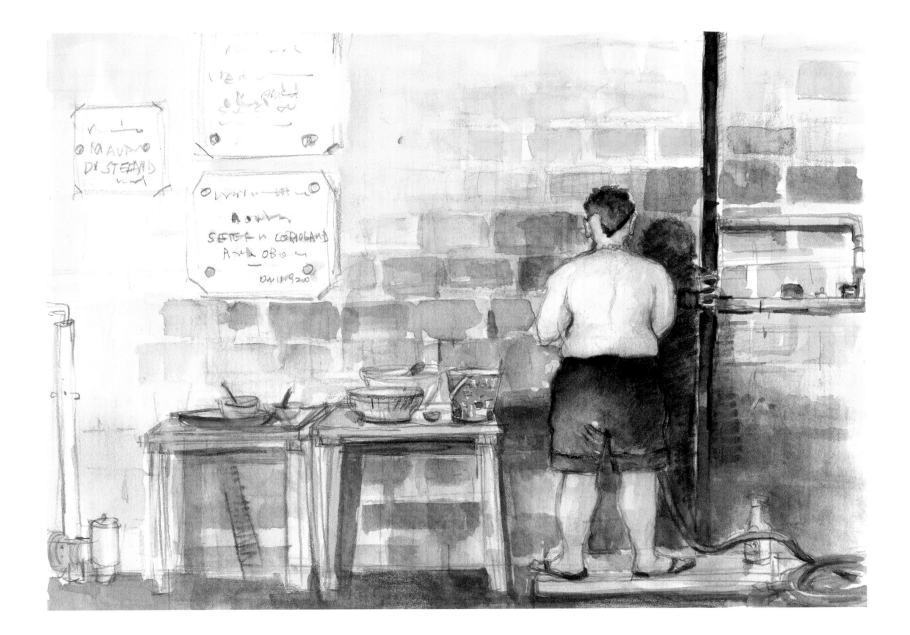

Sicilia Catani Spaghetti Shop (카타니아 스파게티 가게)

골목 안에 있는 스파게티 가게가 고대 도시의 풍취를 간직하고 있다.
세계에서 제일 맛있을 것 같은 간판 덕분에 맛과 멋을 더불어 누린다.

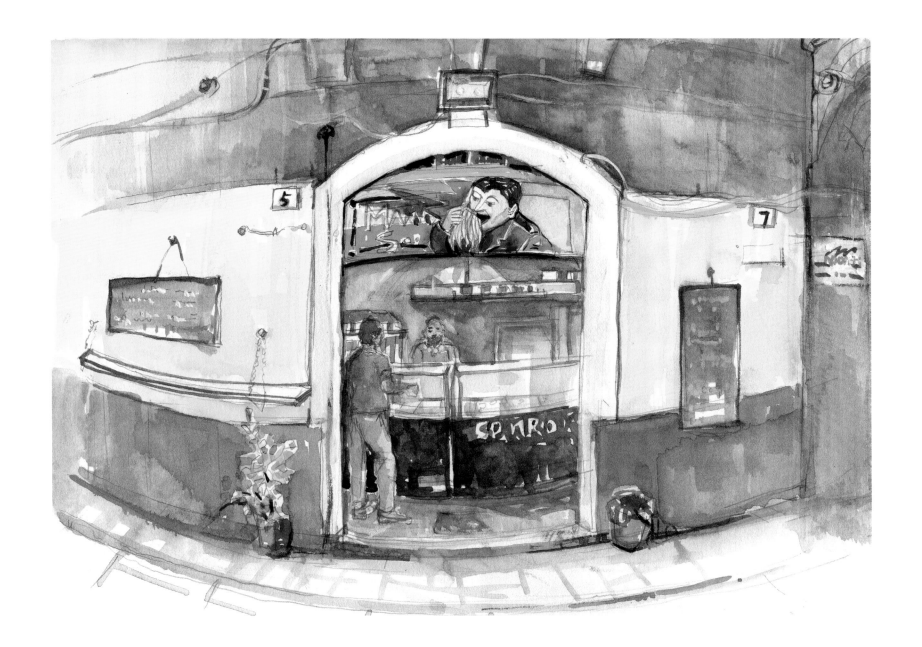

Catania Duomo Fontana dell' Elefante (카타니아 두오모 광장 코끼리상)

카타니아를 상징하는 코끼리 상 위에 이집트에서 가져온 오벨리스크를 세워 도시의 번영을 기원했다고 한다.

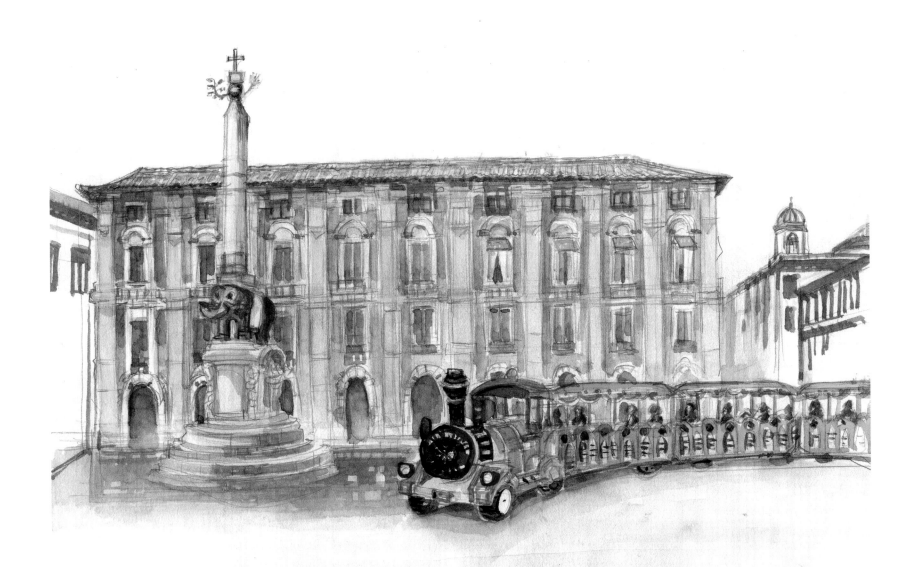

Sicilia Cafalu Duomo (체팔루 두오모)

아라비아, 로마네스크, 비잔틴 양식을 모두 품고 있는 체팔루 두오모에서 다양한 문화의 신비로운 조화를 느낀다.

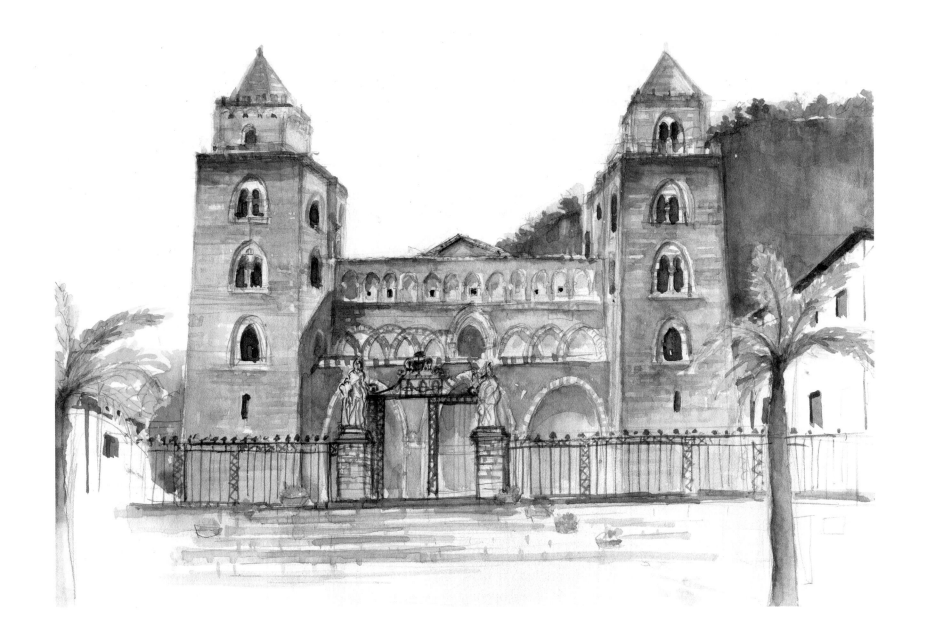

Sicilia Cafalu Accordion Grandfather (아코디언 할아버지)

영화 [시네마 천국] 촬영장 체팔루, 거리의 아코디언 할아버지는 토토를 키운 알프레도가 영상 밖으로 나와 앉은 듯.

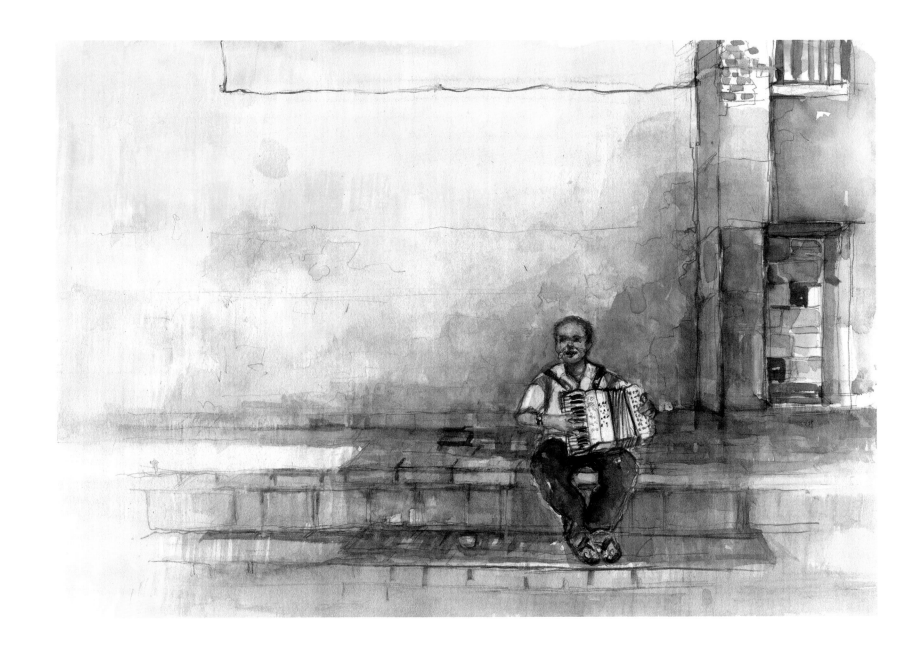

Sicilia Cafalu Beach (체팔루 해변)
다양한 문화가 모여 새로운 예술을 창조해내는 시칠리아, 해변의 다채로운 색채가 바닷물에 녹아들다.

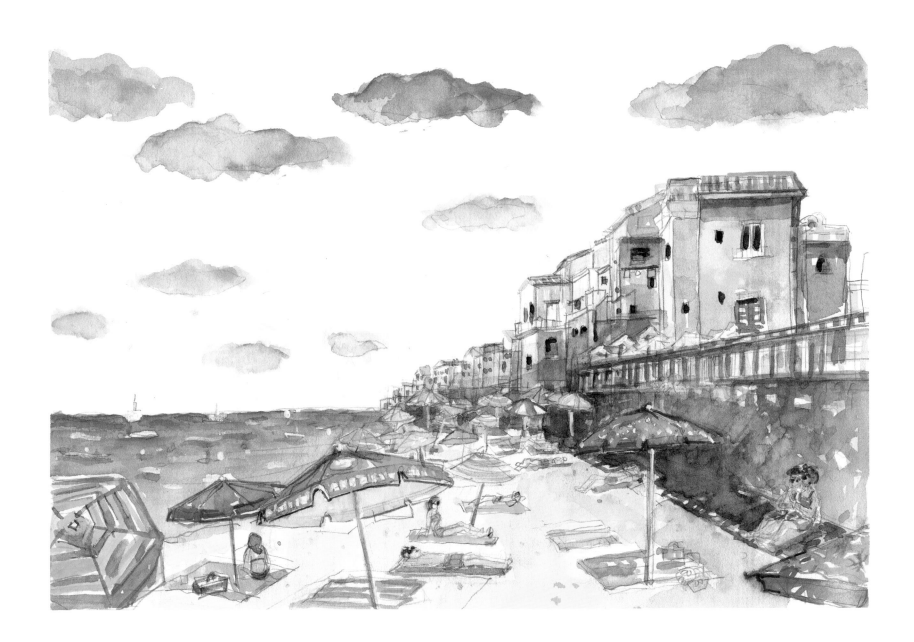

Sicilia Ragusa Duomo (시칠리아 라구사 두오모)

가파른 언덕에 빼곡히 들어찬 건물들 사이 골목길에서 마주한 두오모가 엄마의 품처럼 아늑하다.

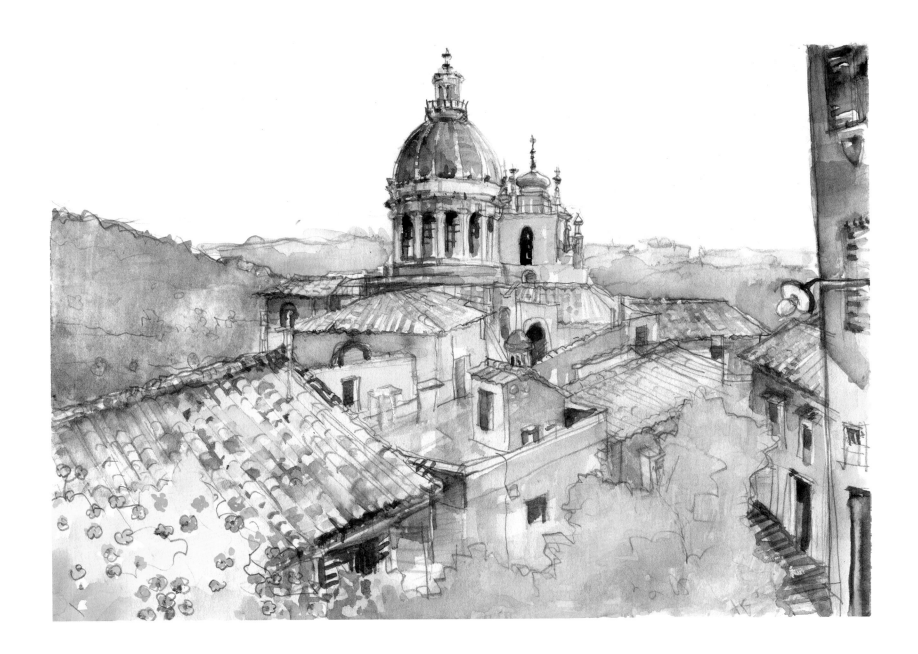

Sicilia Ragusa (시칠리아 라구사)

고도 500미터 구릉 위에 펼쳐진 구시가지 파노라마 전경에 취해본다.

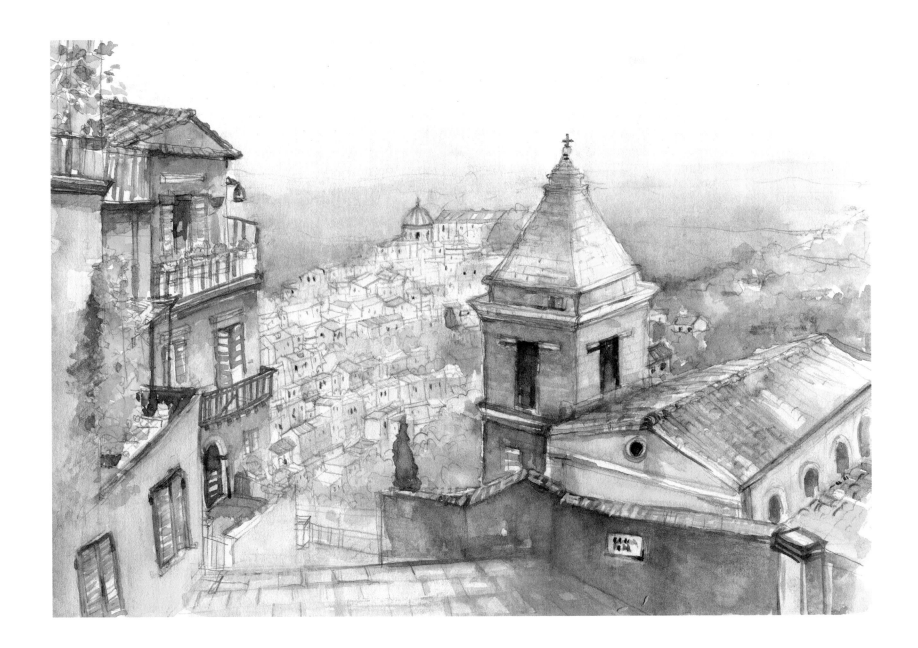

Sicilia Ragusa (시칠리아 라구사)

유구한 역사를 잃지 않고 현대적 감성을 누리는 시칠리아 사람들에서 행복감이 느껴진다.

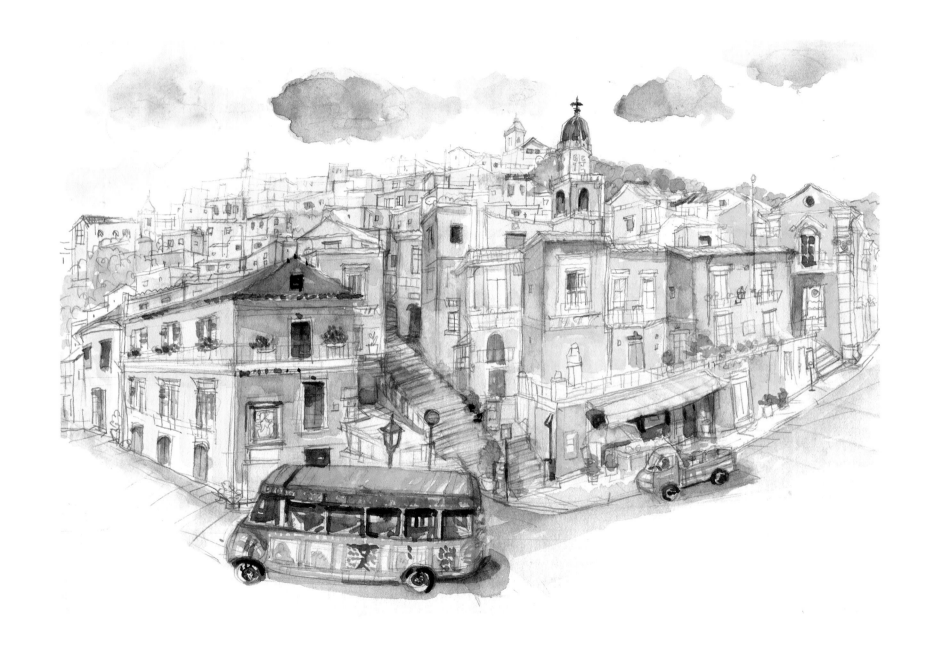

Sicilia Ragusa Some Boy (시칠리아 라구사 성당 안 소년)
시칠리아 라구사 성당 안 소년은 무슨 기도를 하고 있을까. 나도 제대($祭臺$) 앞에 서서 태풍에 모두들 무사하길 기도한다.

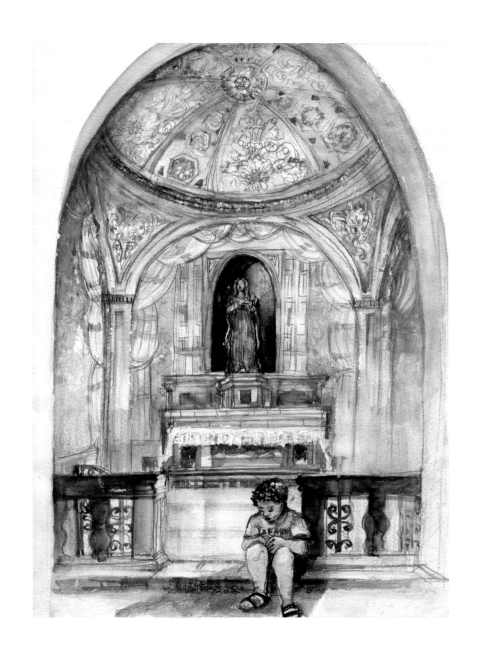

Sicilia Ragusa Shop (시칠리아 라구사 상점)

도시의 상점들이 저마다 독특한 채색과 장식으로 한 폭의 아름다운 그림처럼 손님을 맞이한다.

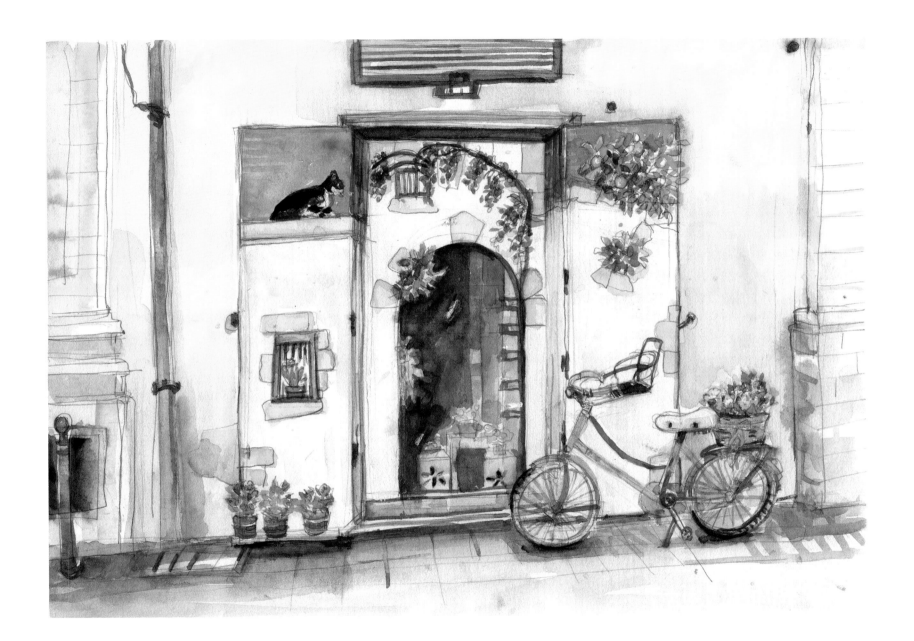

Sicilia Ragusa A Cemetery Cat (시칠리아 라구사 공동묘지 고양이)
시칠리아 라구사 공동묘지 입구, 검은 고양이처럼 피안으로 들어가는 문턱에 선 듯하다.

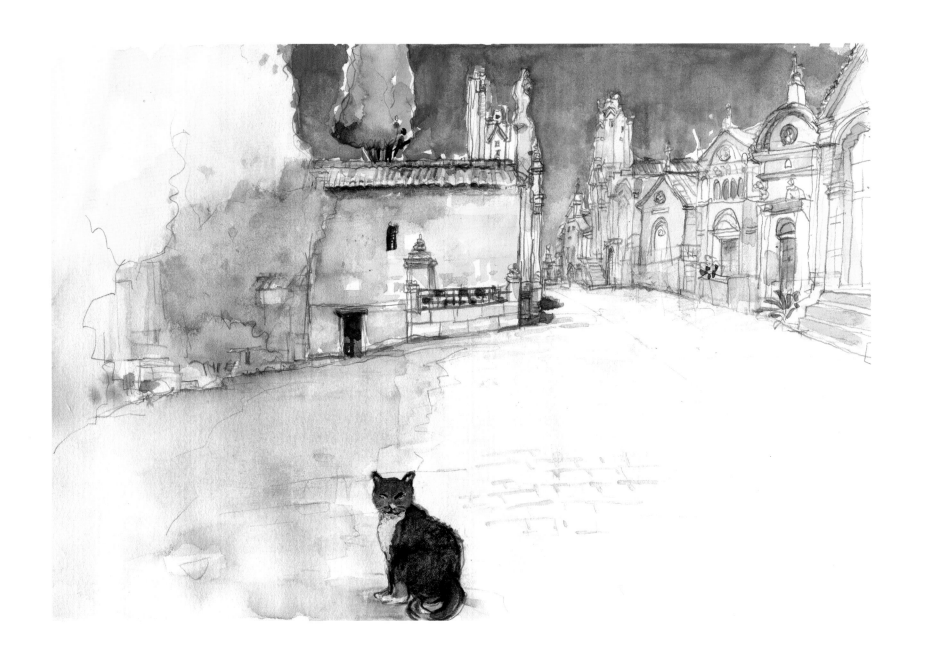

Sicilia Ragusa The Windy Dawn (바람을 안고 오는 새벽)

새벽에 선선한 바람이 살랑거리며 창문 안에 들어와 잠을 깼다. 분위기가 너무나 경건해 하루를 기도하는 마음으로…….

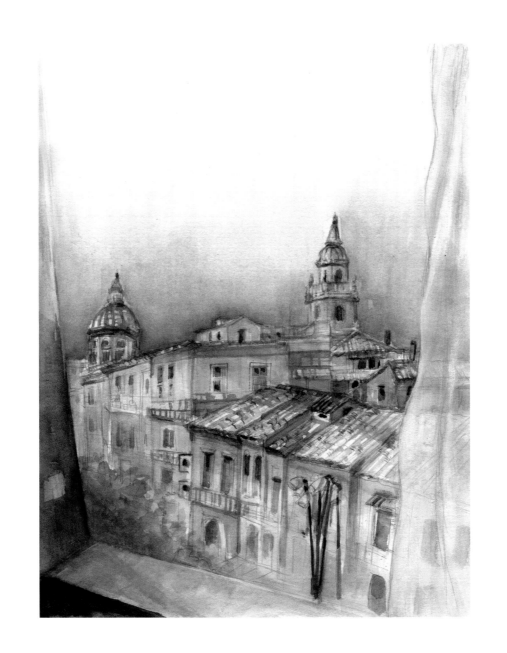

Temple of Concord (콩코르디아 신전)

고대 그리스 신전을 이탈리아에서 만났다. 기원전 400년 경에 세워진 콩코르디아 신전은
지진에도 무너지지 않고 수천 년 전 모습을 그대로 간직하고 있어 그 모습에서 위엄이 느껴진다.

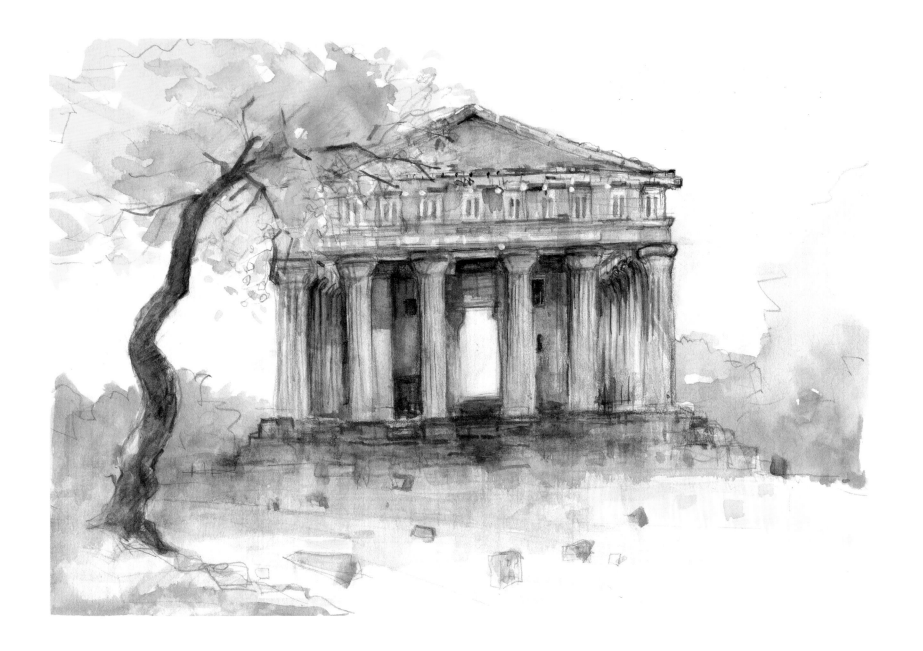

Tempio di Ercole (에르콜레 신전)
신전 계곡에서 가장 오래된 에르콜레(헤라클레스), 기원전 510년에 지어진 신전의 기둥이 신비하다.

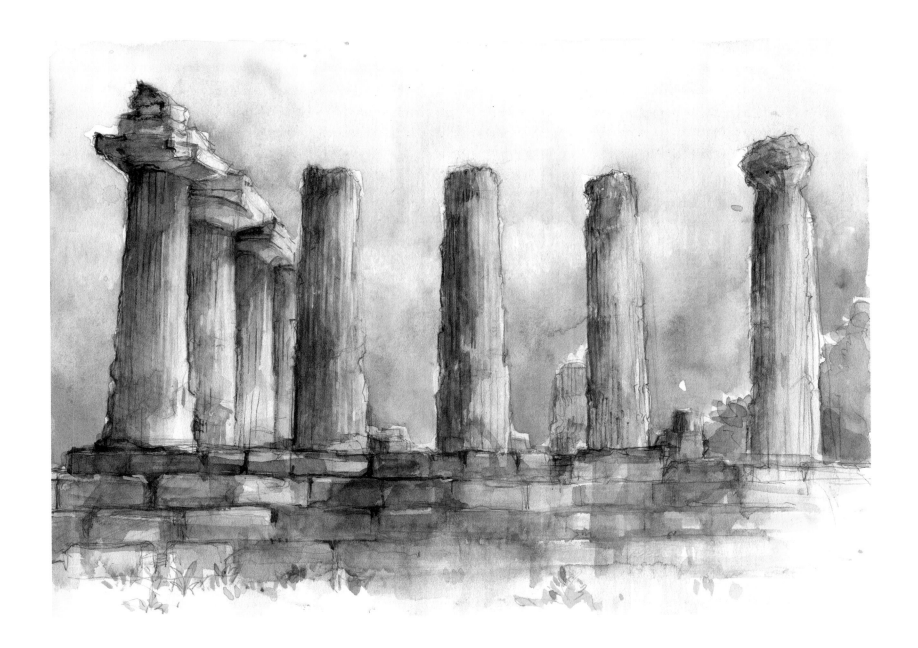

Taormina Teatro Antico (타오르미나 고대그리스 극장)

절벽 끝에 세워진 극장 무대 뒤로 먼 바다가 가득 펼쳐진다. 객석에 앉아 희랍시대로 시간 여행을 한다.

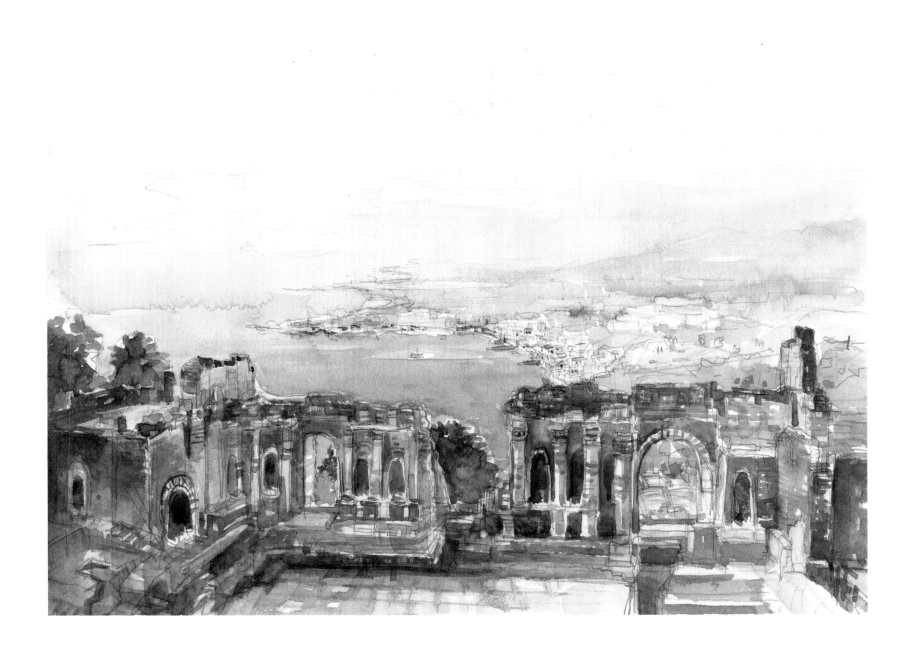

Taormina The Alley (타오르미나 골목길)
해변가 절벽 위에 자리 잡은 고대 도시의 골목길에서 풍겨 나오는 정취에 취해 본다.

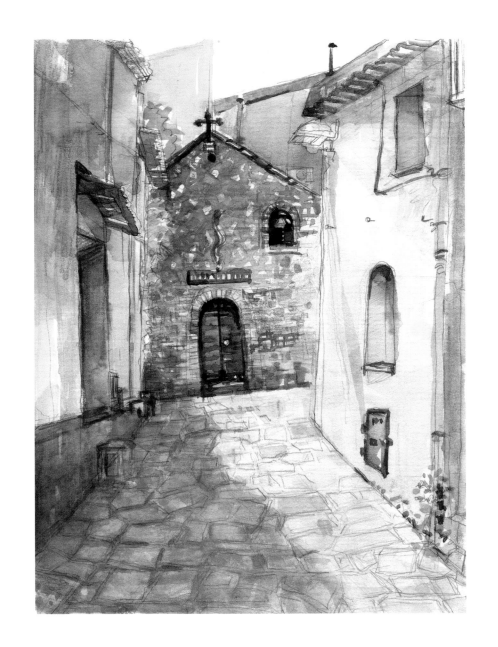

Taormina Beach (타오르미나 해변)

절벽을 따라 빼곡하게 늘어선 붉은 지붕들이 코발트 빛 지중해 바다를 이고 있는 모습이 너무 아름답다.

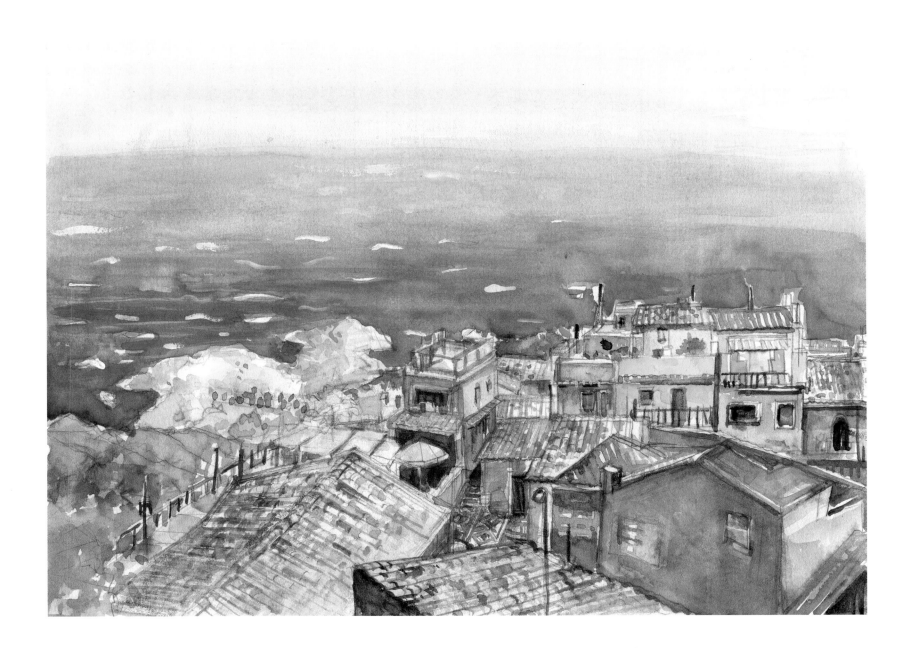

Taormina Shoes Shop (타오르미나 구두상점)
이탈리아 가죽 공예는 예술이다. 유물 위에 놓여있는 구두에서 장인이자 예술가의 손길이 느껴진다.

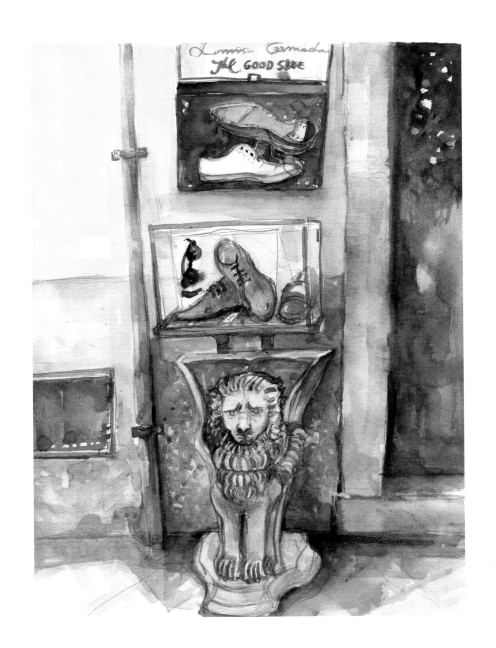

Massimo Theater (마시모 극장)

한 세기 전에 개관하여 지금도 공연이 열리고 있는 이탈리아 최대의 오페라 극장 마시모.

극장 계단에서 총탄에 맞아 죽은 딸을 안고 오열하는 영화 [대부]의 장면이 떠올라 가슴이 아린다.

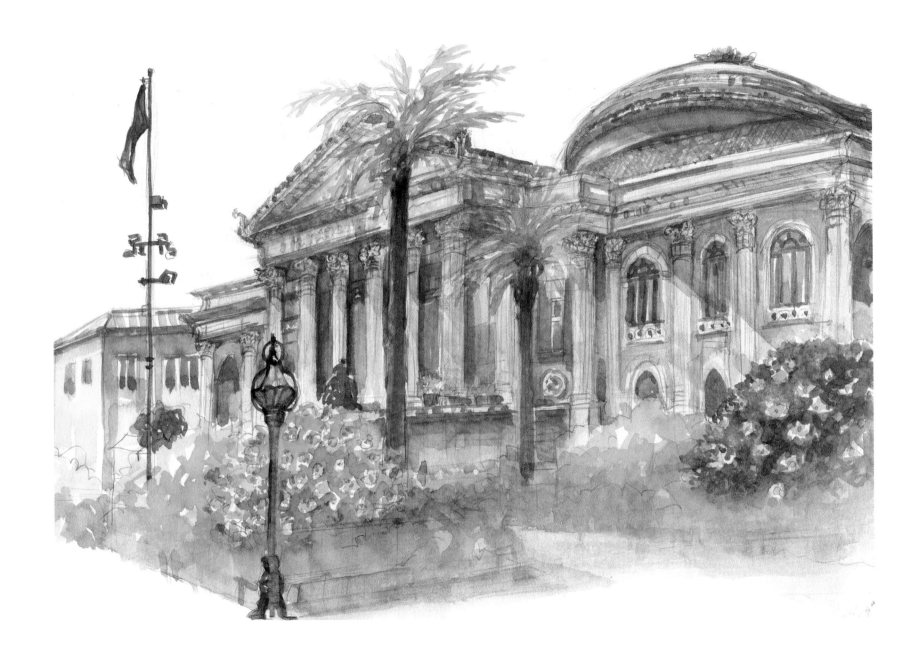

Palermo Cathedral (팔레르모 대성당)

성인들의 묘소이기도 한 팔레르모 성당, 열주 앞에 선 여인처럼 성스러운 신비감에 휩싸인다.

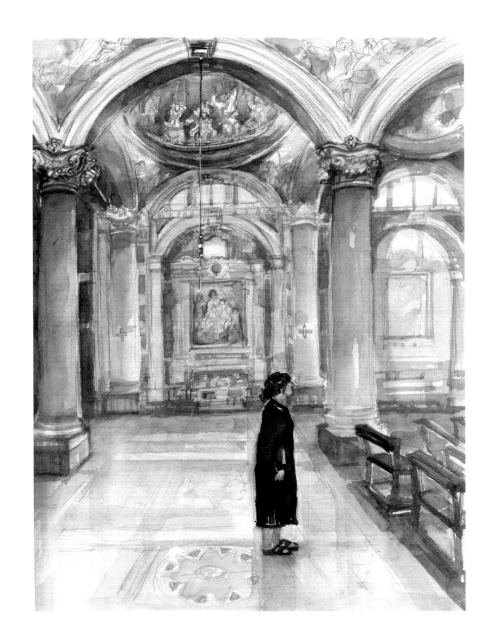

Palermo Two girls (팔레르모 두소녀)
기독교와 이슬람 두 문화가 만나 융합되어 있는 팔레르모에서 아랍 소녀들의 눈동자에서 신비감이 느껴진다.

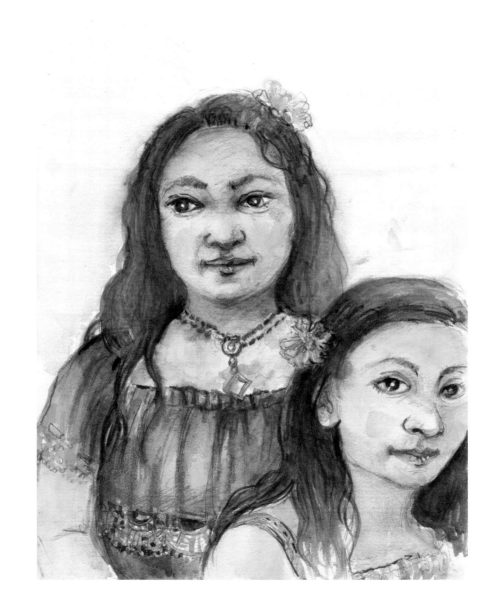

Cathedral of SanGiorgio (모디카 산지오리오 성당)

르네상스의 정점 바로크 양식이 고스란히 남아있는 모디카, 그 가운데 우뚝 솟은 산조르지오 성당.

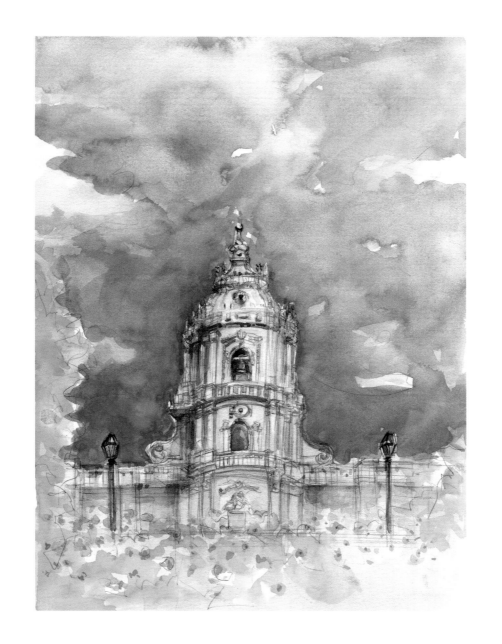

SanGiorgio Cathedral Bell Tower (산지오리오 성당 종루)

성당에서 울리는 종소리가 파도처럼 온 세상으로 퍼져나간다.

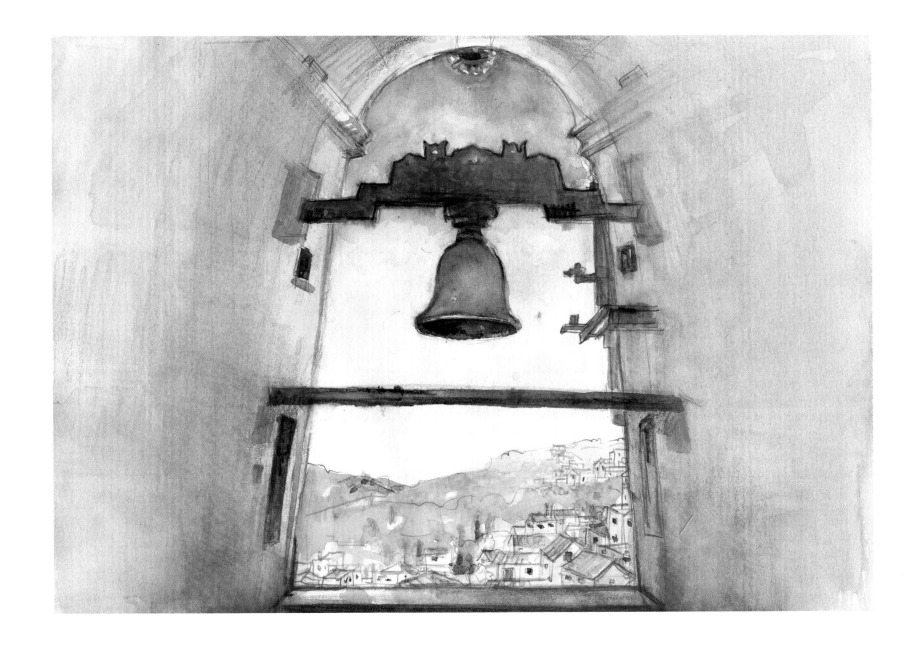

Modica Village (모디카 마을)

역사의 숨결 안에서 사는 시칠리아 사람들은 정주의식이 저절로 생길 것 같다.

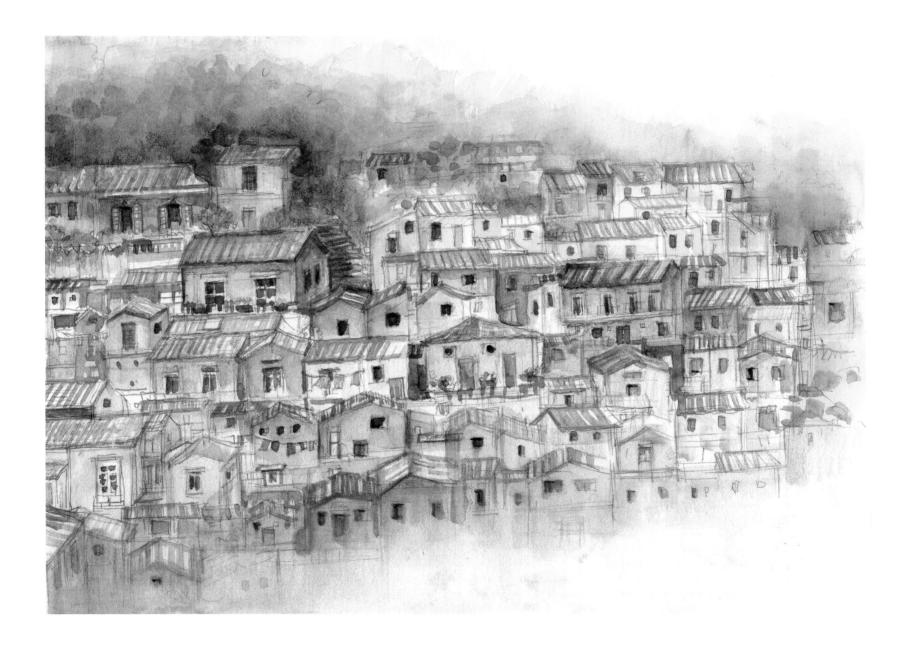

Noto Cathedral, Picasso Poster (노토 대성당, 피카소 포스터)
노토의 상징, 18세기 두오모(돔형 건축) 앞에서 입체파 피카소를 만나다.

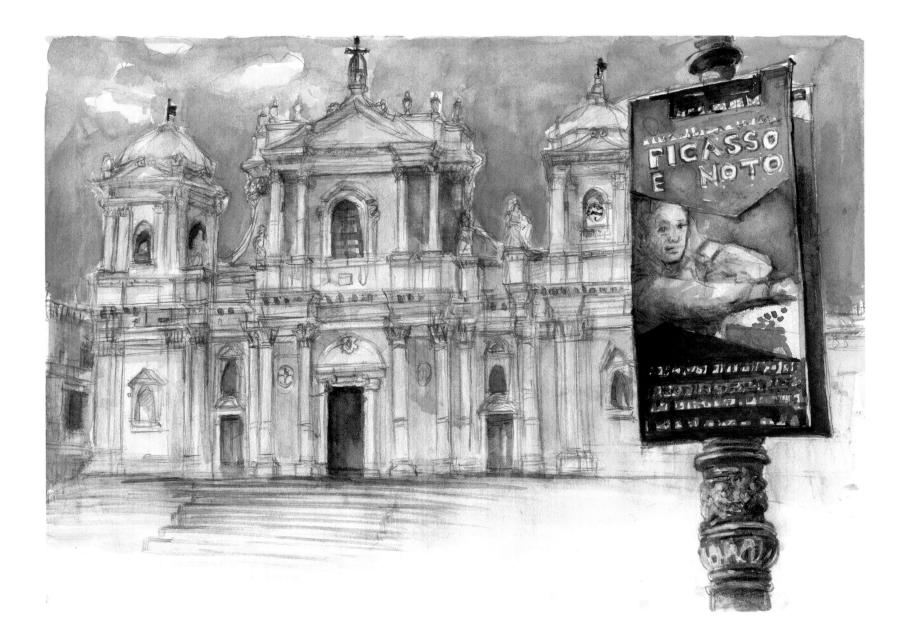

Noto The Alley (노토 골목)

노토 골목길에서 풍겨 나오는 과일향이 싱그럽다.

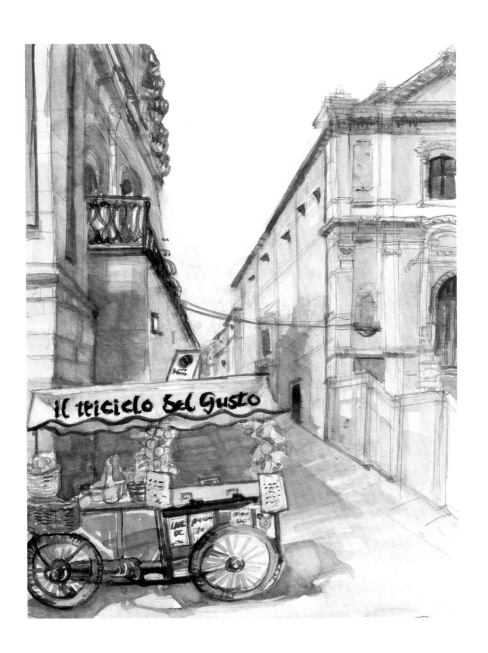

Italy Napoli Port (나폴리 항구)
새벽에 도착한 나폴리, 3대 미항으로 꼽히는 항구가 떠오르는 태양에 붉게 물들고 있어 아름다움을 더해준다.

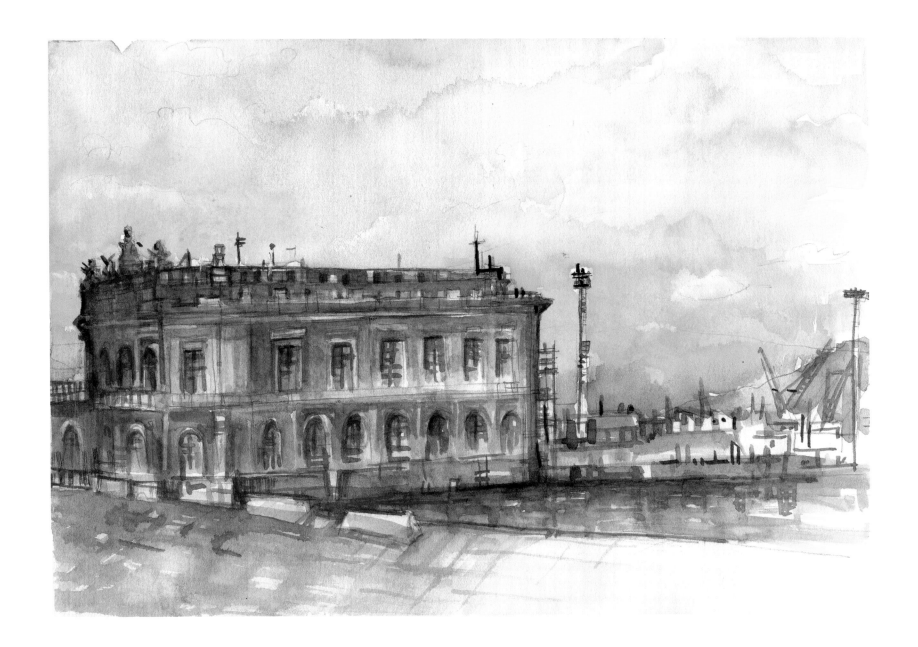

Amalfi Coast (아말피 해변)

아말피 해변, 흰색과 푸른색의 대비가 환상적으로 느껴진다.

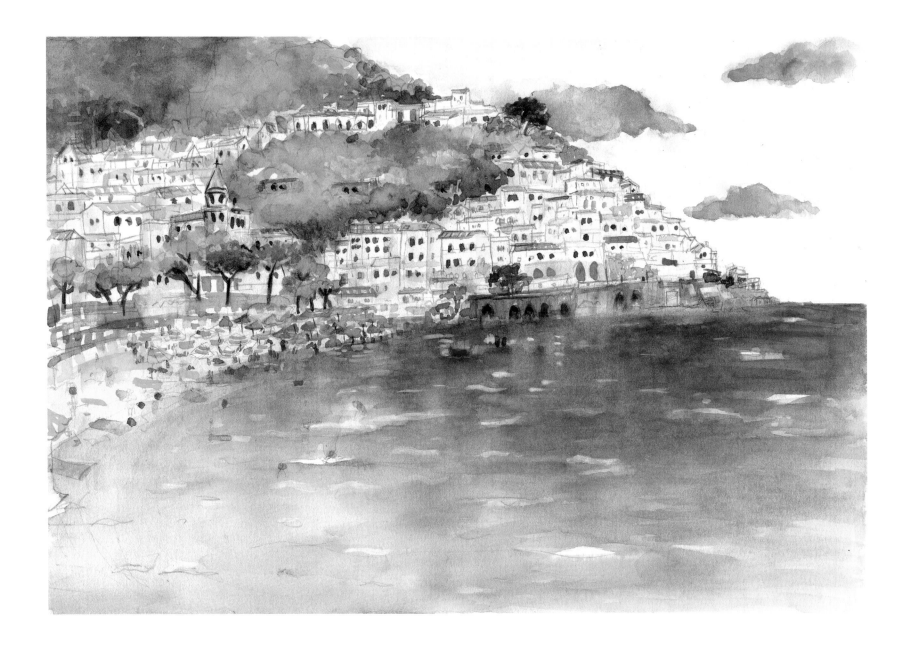

Capri Grotta Azzura (카프리 푸른 동굴)

카프리섬 푸른 동굴(그로따 아주라, Grotta Azzura)의 빛을 받은 강렬한 코발트블루가 지중해의 신비를 더한다.

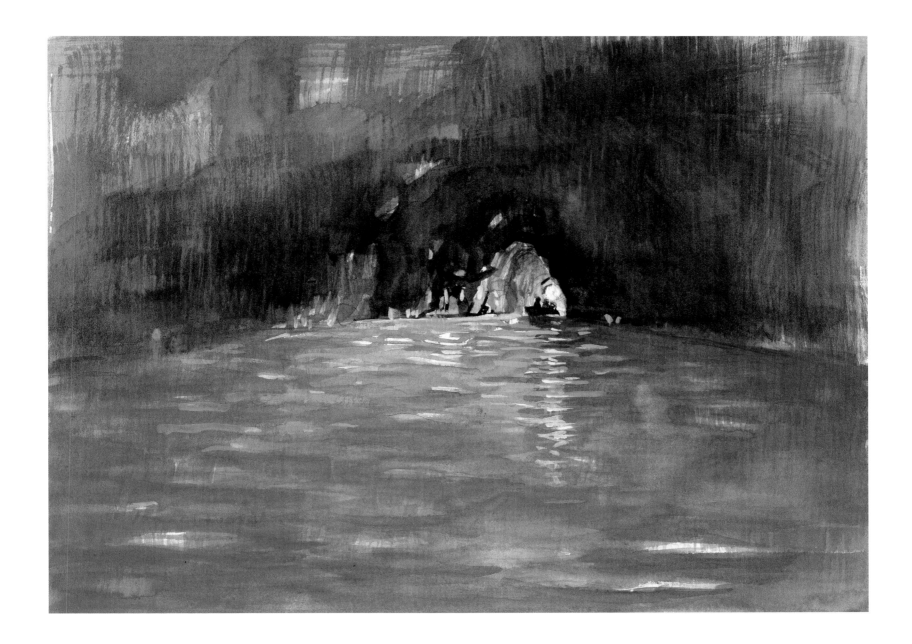

Island of Capri (카프리 섬)
백색 건물이 비친 코발트블루의 지중해, 최상의 블루화이트 색조를 만나다.

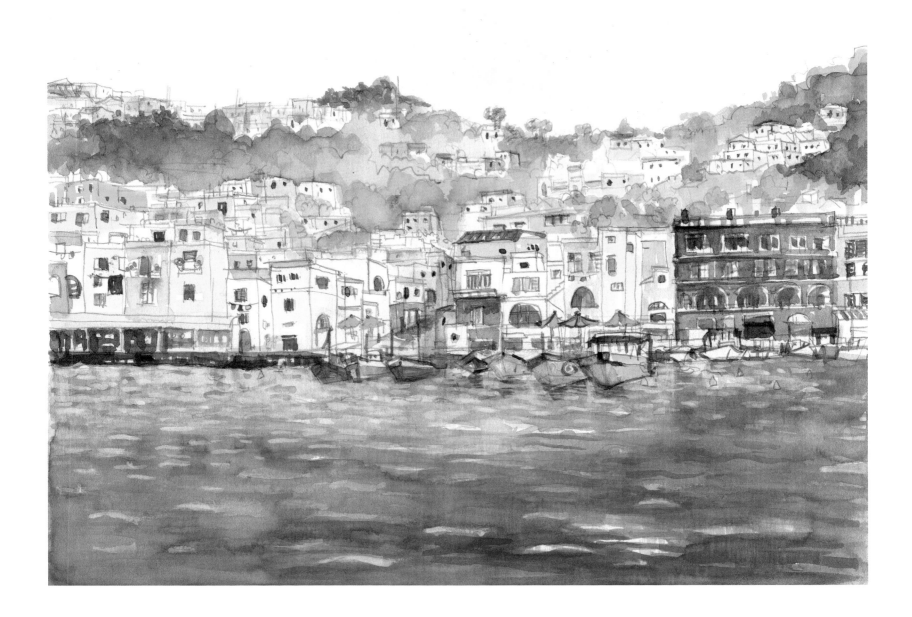

Street Lamps (골목길 가로등)
'돌아오라 소렌토' 가곡으로 유명한 소렌토,
골목길 사이로 보이는 절벽 위에 아슬아슬하게 세워진 집들이 금방 사라질 듯 신기루처럼 느껴진다.

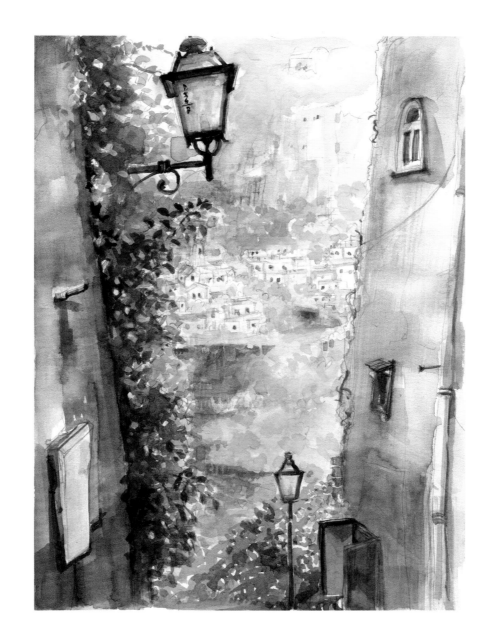

Castello di Venere & Torretta Pepoli (비너스 성과 페폴리 성)
해발 750m의 가파른 산 위에 요새처럼 자리를 잡고 있는 성곽,
오래된 회색의 성벽들과 마을은 중세 시대의 멋진 분위기를 그대로 간직하고 있어 신비감을 준다.

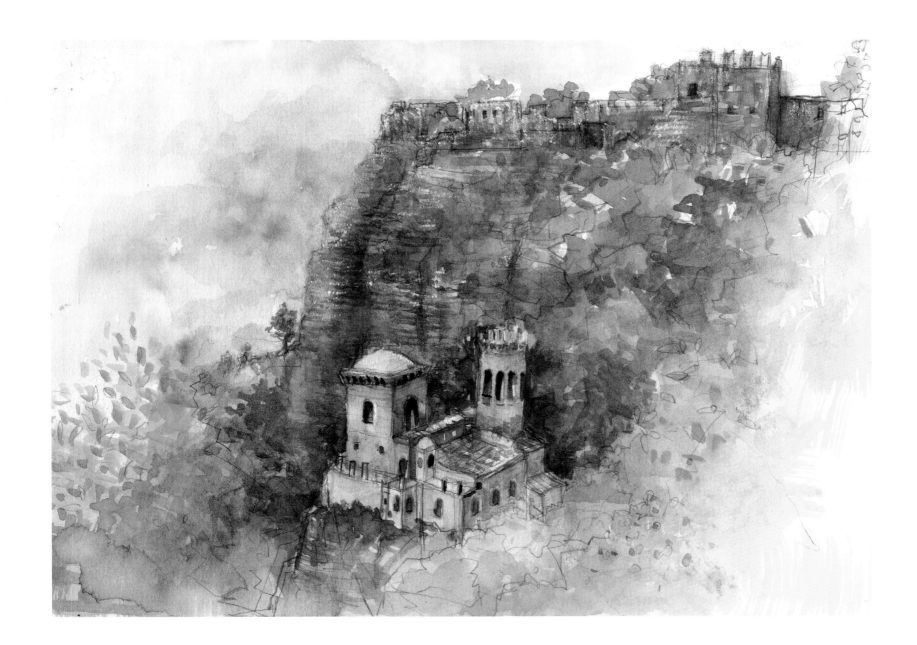

Erice Duomo (에리체 성당)

에리체(Erice)는 산 위에 건설된 도시로 시칠리아를 지키는 망루였다. 두오모 외형이 성곽처럼 투박하고 견고하다.

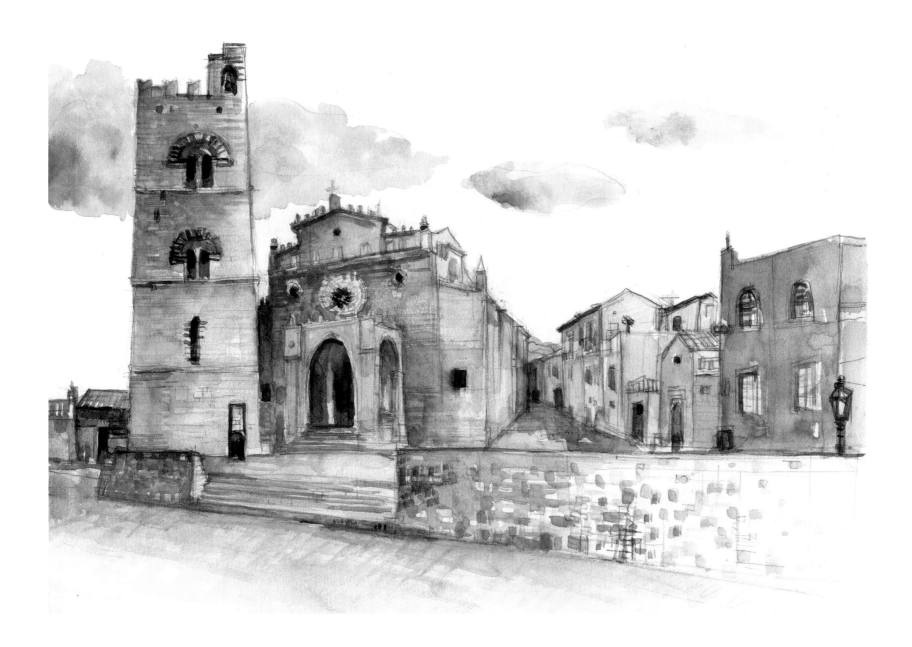

A Dog in Erice Duomo (에리체 성당 앞 개)

두오모(성당) 문 앞에서 잠들어 있는 노견이 너무나 평온하여 신의 손길이 닿은 듯 골목길도 성스럽다.

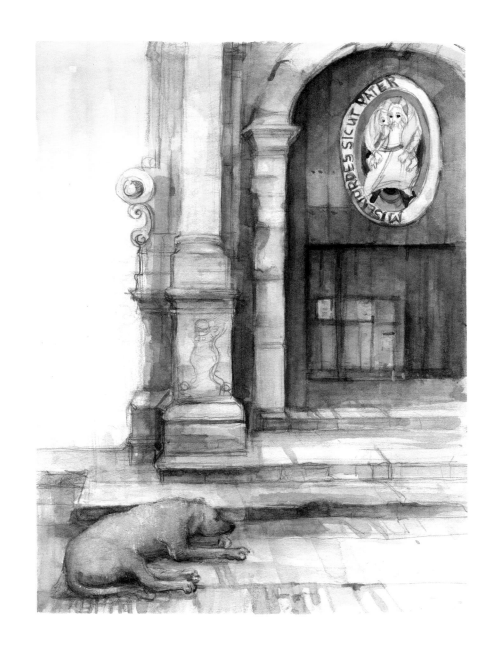

Elice Wall (에리체 담벼락)

골목 벽에 장식된 꽃들이 에릭스가 어머니 비너스에게 바치는 성물인 듯 향기를 뿜고 있다.

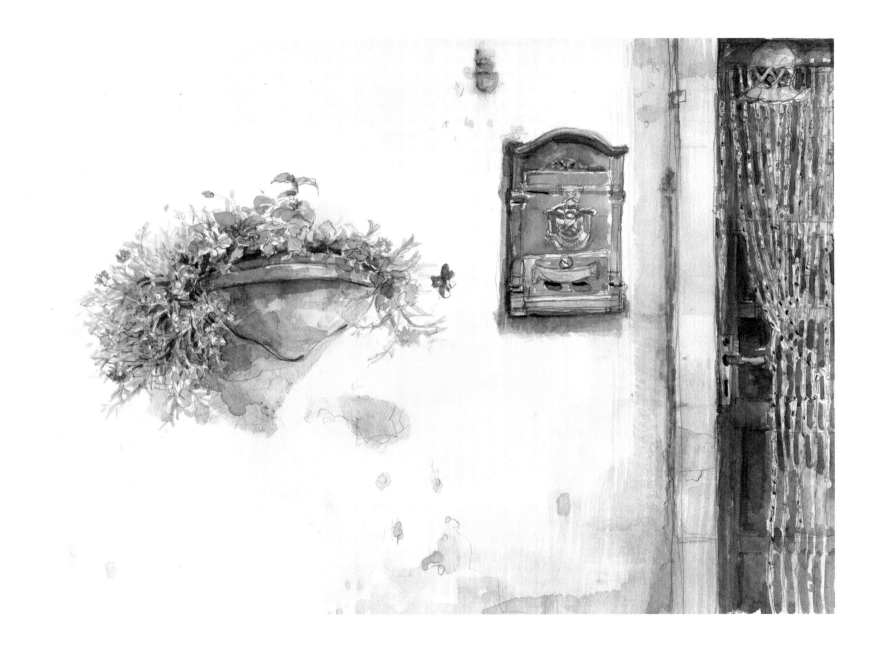

Piazza del Comune (꼬뮤네 광장)

성 프란체스코와 성녀 클라라가 탄생한 아시시, 카톨릭 성지로 수많은 순례자의 발자취가 남아있다. 수녀의 발걸음으로 길을 걸어본다.

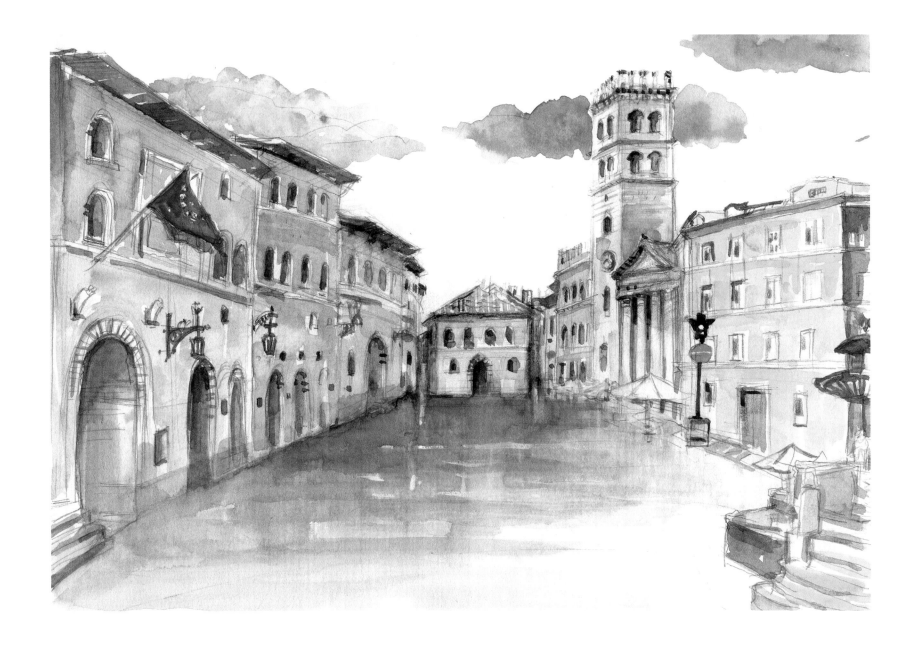

Assisi street Priest (아시시 거리의 신부님)

골목길 벤치에 앉아 신부님과 대화하는 모습이 참 편안해 보인다. 아시시 길을 걷는 것만으로도 깊어지는 영성(靈性).

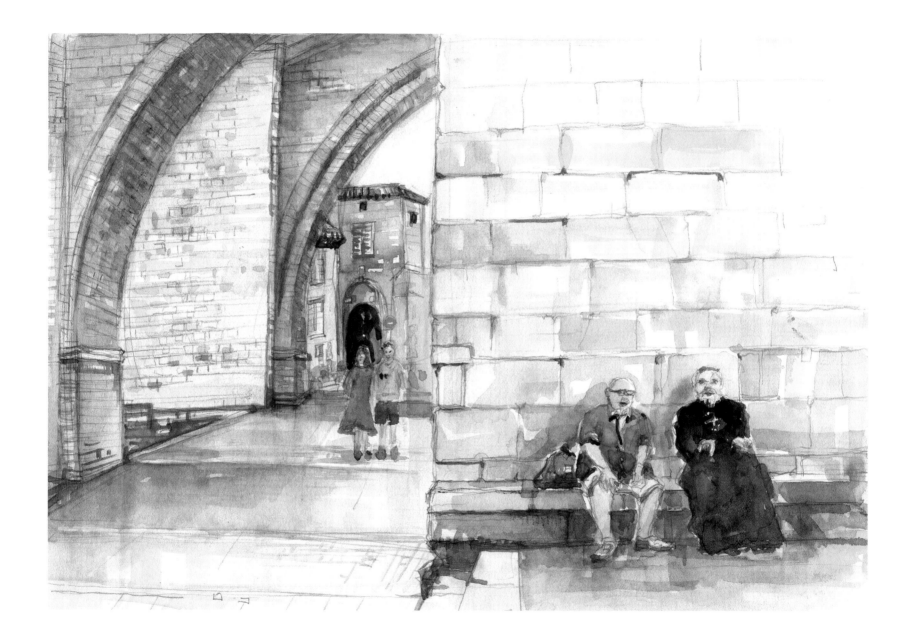

Assisi Basilica de San Francesco (아시시 성 프란치스코 성당)
가난한 이들과 함께하기 위해 부와 명예를 버린 프란치스코의 무덤 위에 세워진 성당.
사형장을 성지로 탈바꿈시킨 로마네스크의 비장미가 느껴진다.

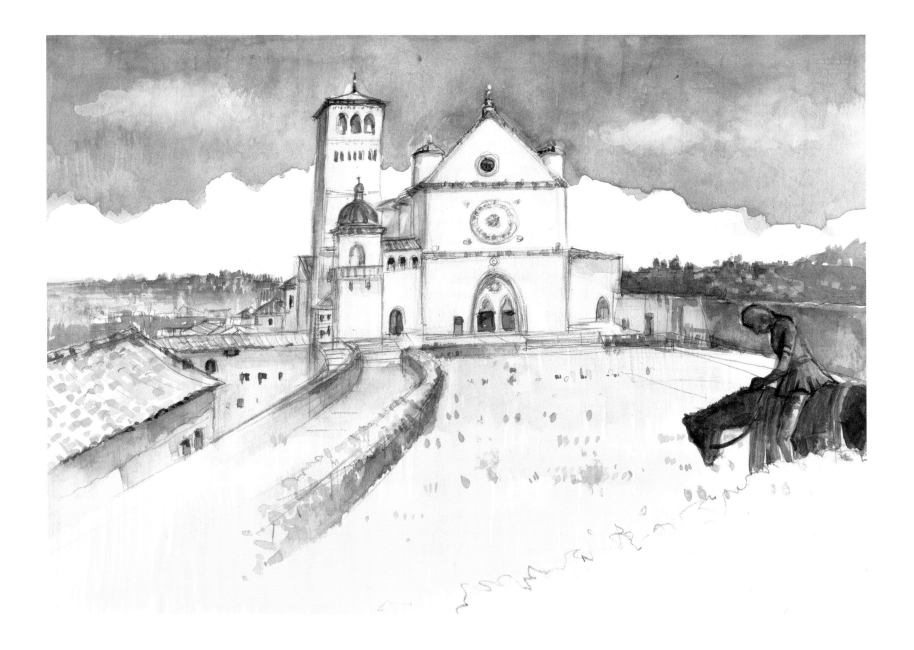

Siena Piazza del Campo (시에나 캄포 광장)

시에나 캄포 광장, 그 둘레에 서 있는 시민 궁전 안 로렌체티의 프레스코화, 정의의 시민 광장을 세우다.

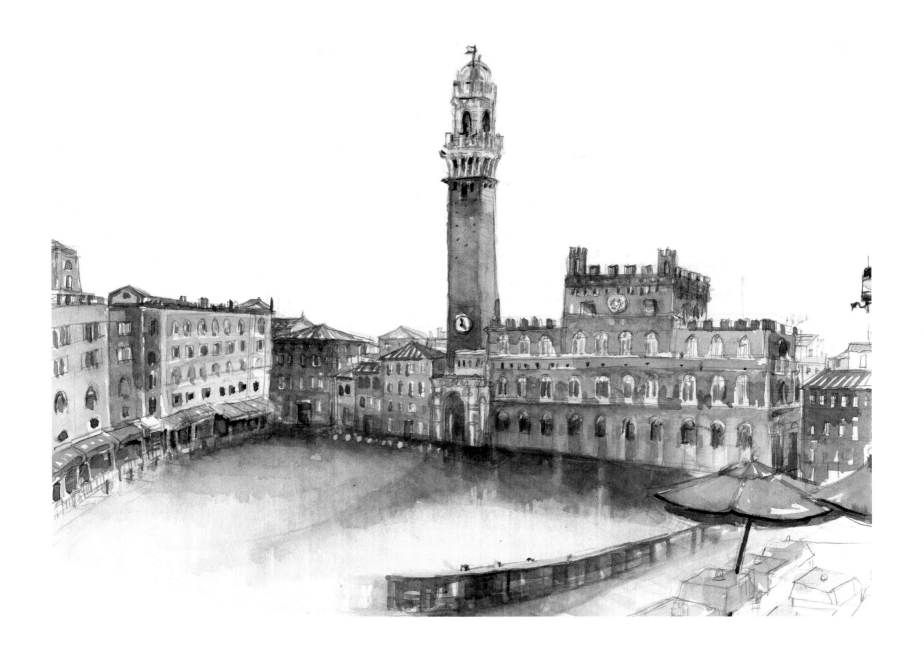

Siena Street (시에나 거리)

토스카나 주에서 가장 오래된 도시 시에나, 중세시대에 은행가로 번성한 도시 모습 그대로 생활하는 시에나 사람들은 역사와 삶을 함께 하는 듯하다.

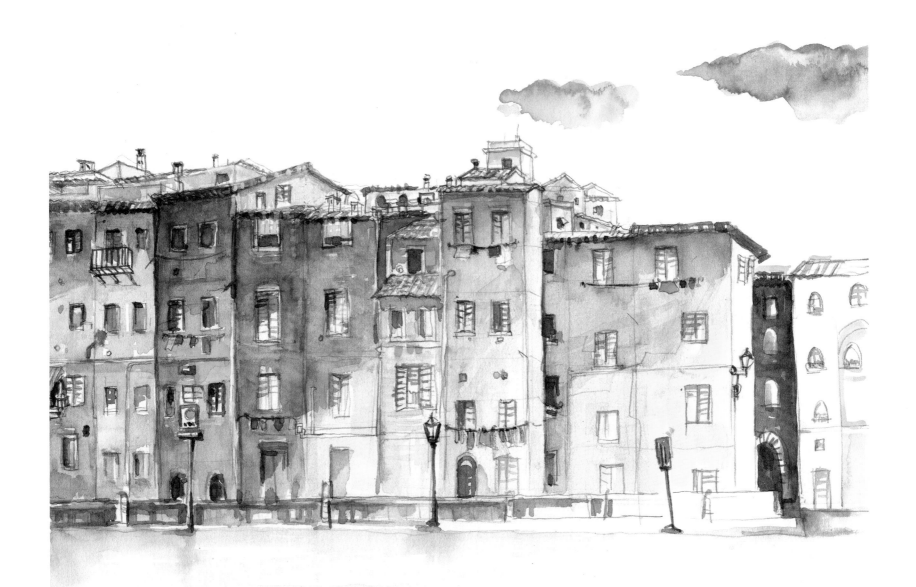

Siena Street 2 (시에나 거리 2)

중세 도시의 원형이 그대로 보존되어 있어 르네상스 발원지의 실제 모습을 목격할 수 있어 시간이 멈춘 듯하다.

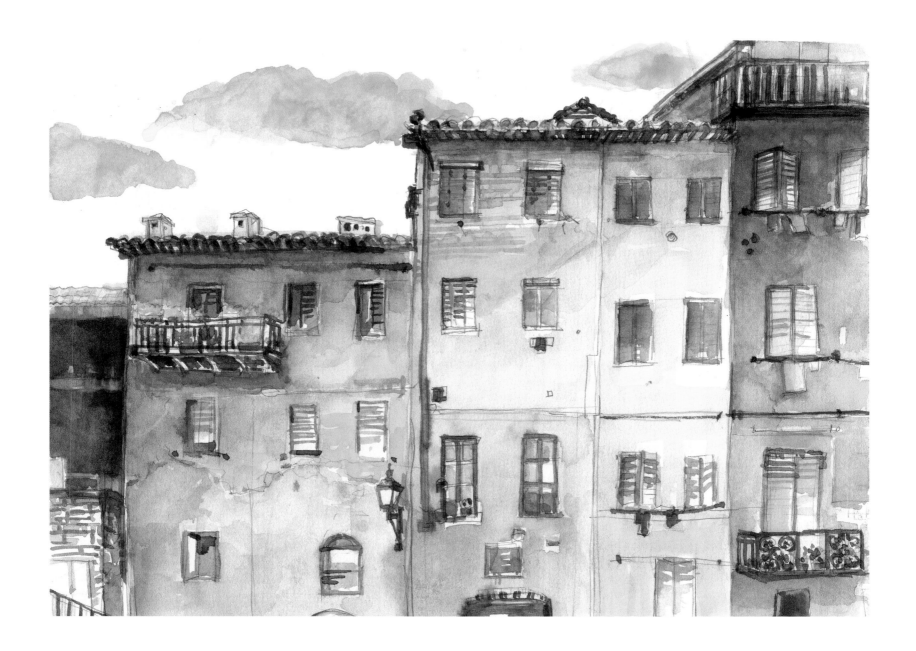

Siena Fruits Wall (시에나 과일 선반)

골목길 담벼락에 차려진 아리따운 선반이 눈길을 끈다. 그 위의 싱싱한 과일은 누가 차렸을까. 시에나 시민들의 아름다움 향유에 감동하다.

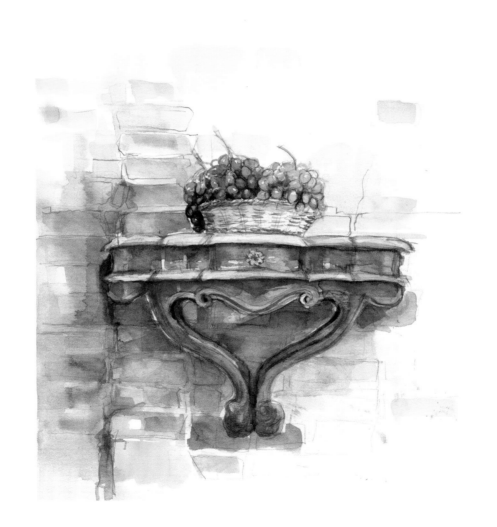

Firenze Cathedral (피렌체 대성당)

영화 [냉정과 열정사이] 준세이와 아오이가 다시 만난 곳, 영화 속 사랑의 설렘에 빠지다.

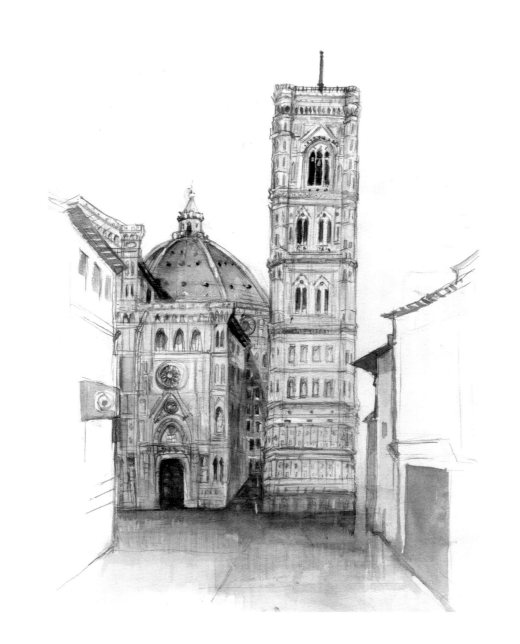

Ponte Vecchio (베키오 다리)

아르노강을 건너는 베키오 다리, 그 위에 서 있는 베아트리체를 바라보는 단테의 시선으로.

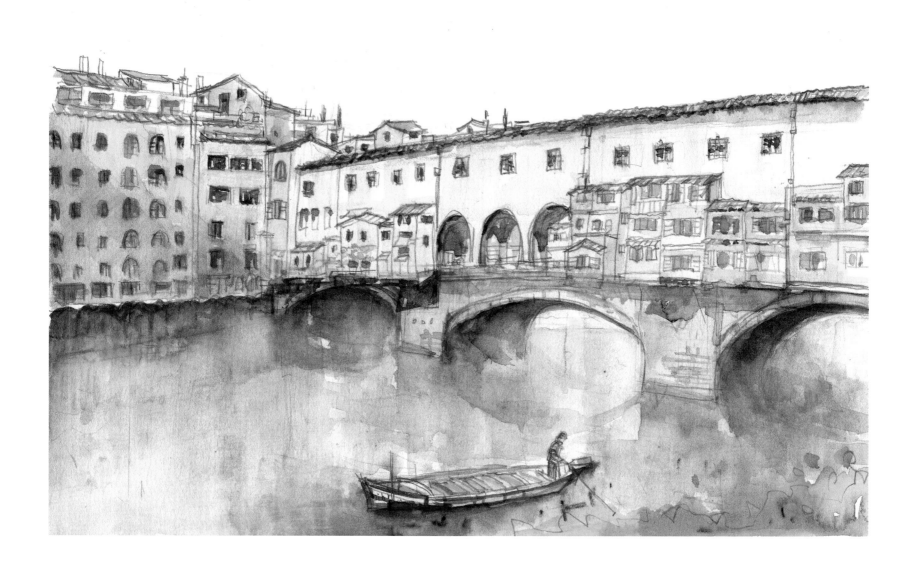

Michelangelo Hill (미켈란젤로 언덕)
미켈란젤로 언덕에서 내려다본 피렌체 시내를 가로질러 유유히 흐르는 아르노강.

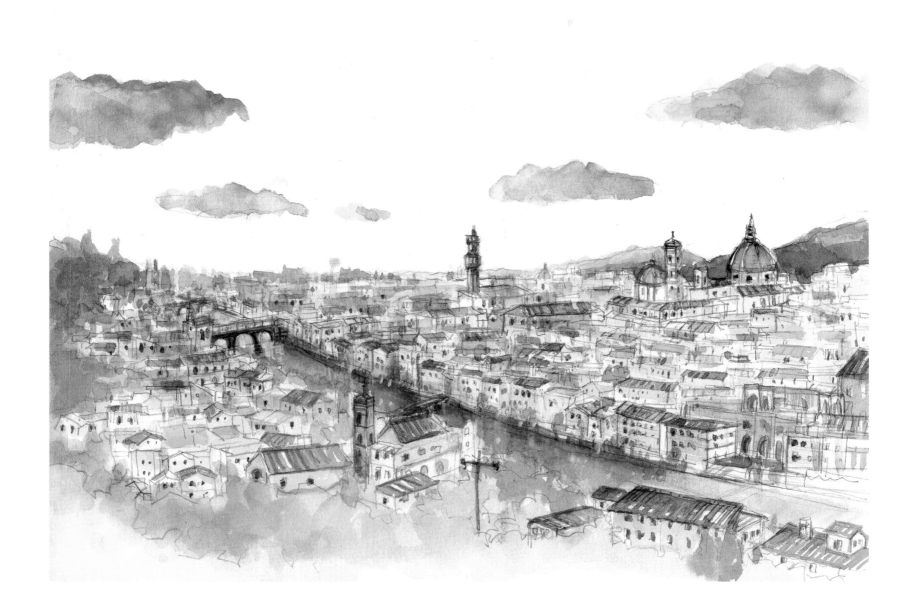

House of Dante (단테의 집)

연옥의 단테를 천상으로 이끈 베아트리체의 도시 피렌체,
단테의 고향집 앞에서 한 광대가 베아트리체를 위한 연가를 읊고 있어 단테의 애절한 사랑을 느껴본다.

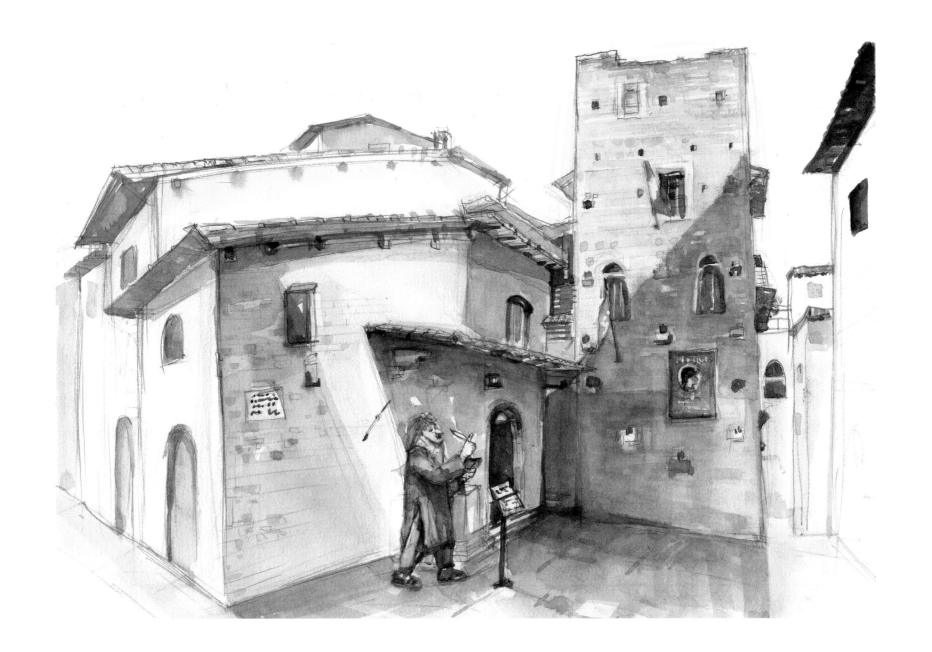

Italy Foro Romano (포로 로마노)
카이사르, 브루투스, 안토니우스가 격정의 연설을 했던 포로 로마노(로마인의 광장), 클레오파트라의 깊은 눈 속에 든 듯.

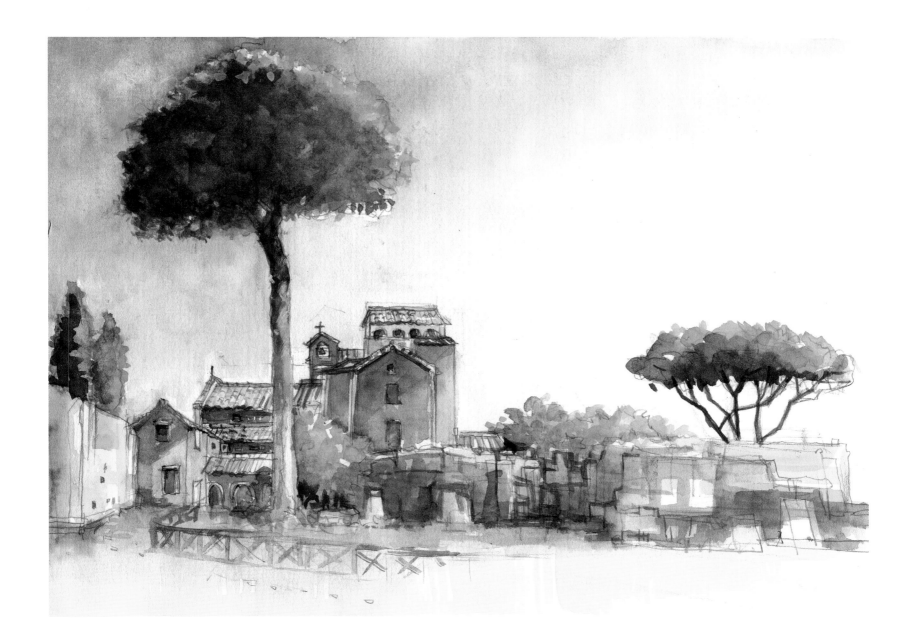

Roma Pantheon (로마 판테온)

모든 신들을 위한 신전인 판테온 신전은 천장 원형 돔에서 내려오는 빛으로 신성한 느낌이 든다.

미켈란젤로, 레오나르도 다빈치와 함께 르네상스 3대 거장인 라파엘로가 잠든 로마 판테온(Pantheon) 신전.

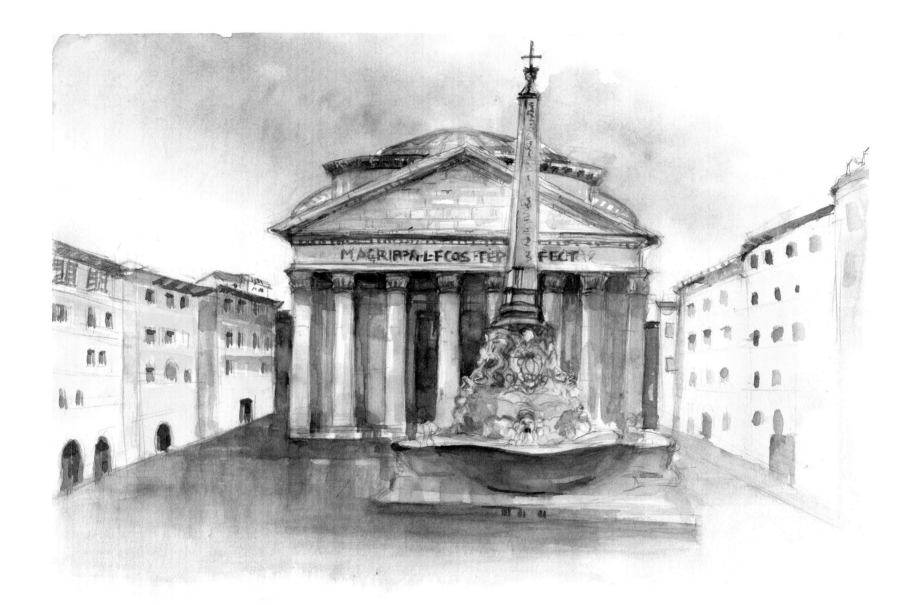

Piazza Venezia Italian Independence Hall (베네치아 광장 이탈리아 독립기념관)

독립기념관 앞 베네치아 광장을 지나가는 마차,

이탈리아를 통일시킨 비토리오 에마누엘 2세의 위대한 업적과 시민들의 일상이 하나가 된다.

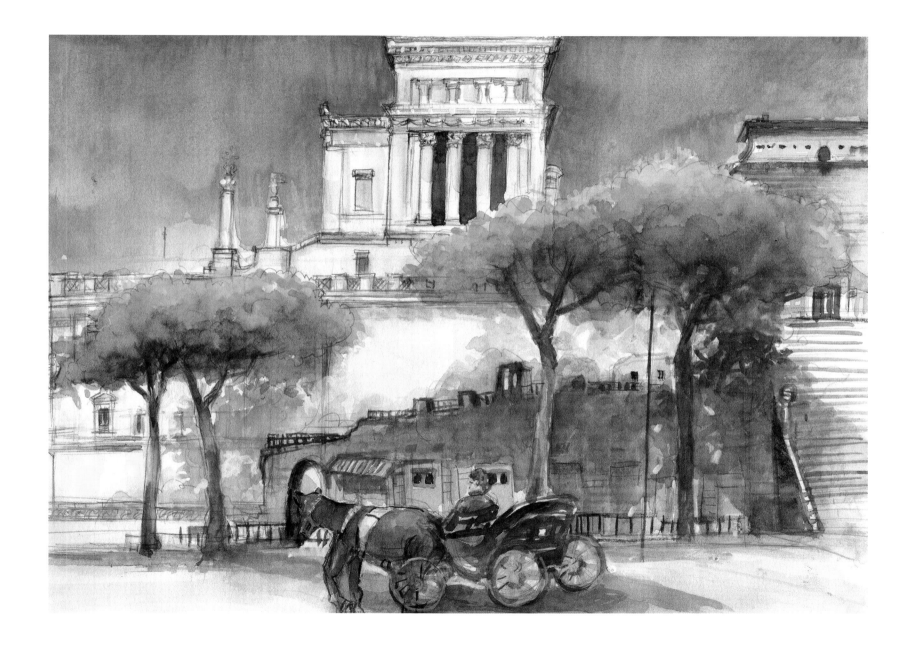

San Pietro Basilica Night Watch (성 베드로 대성당 야경)

예수의 제자 베드로의 무덤 위에 세워진 대성당. 테베레 강 물줄기로 스며드는 어둠이 성지의 장엄한 기운을 더한다.

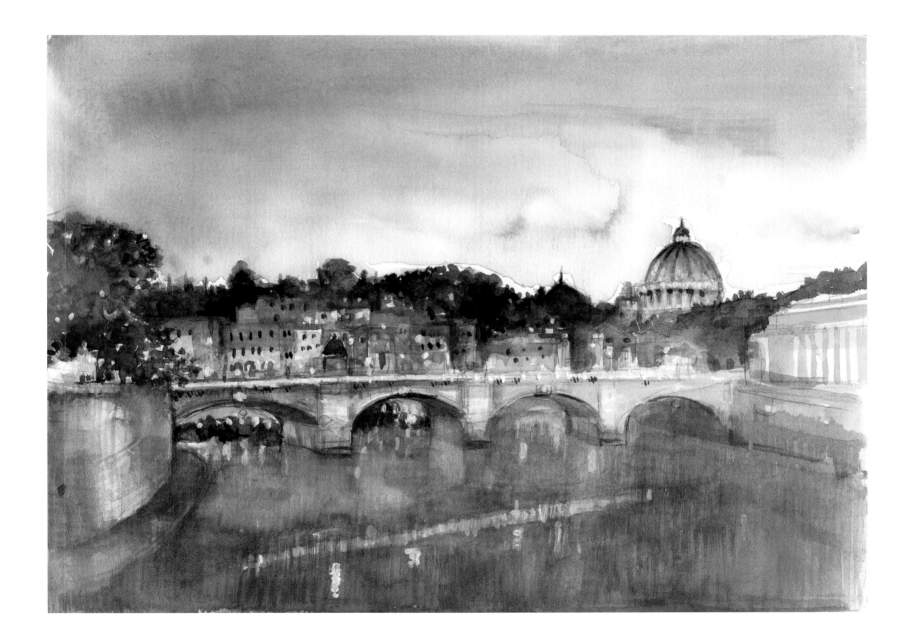

고제민 Ko, Je-Min

서울예술고등학교, 덕성여자대학 서양화과, 한국교원대학교 대학원 미술교육과 졸업
E. jemin2@hanmail.net

개인전
2018 괭이부리말과 포구이야기 (인천문화재단 우리미술관, 인천)

인천 담다 -잊혀져 가는 포구 이야기 (갤러리 미래 인천)

2017 인천 담다 (한중문화원, 인천)

꽃여울 (서담재 갤러리, 인천)

인천이야기 (석남갤러리)

2015 엄마가 된 바다 (인천아트플랫폼, 인천)

인천의 항구와 섬 (미홀갤러리 / 오동나무갤러리 / 갤러리뮤즈, 인천)-순회전

2014 기억의 반추 – 인천의 항구와 섬 (유네스코 에어포트 갤러리, 인천)

2013 인천의 섬 - 백령도 (백령병원 / 인천의료원 / 영종도서관, 인천)-순회전

2012 북성포구 - 노을 (인천 아트플랫폼, 인천)

2011 색을 벗다 (인천 아트플랫폼, 인천)

부스전
2015 Art fair Ourhistory (인천종합문화예술회관)

안산국제아트페어 (안산예술의 전당)

2014 감각 – 현대미술에 묻다 (인천학생교육문화회관)

2012 인천호텔 아트페어전 (하버파크호텔)

2009 인천 아트페어 (인천종합문화예술회관)

그룹전

2018 '2018' 평화 현대미술전 (제물포 갤러리, 인천)

2017 여성 비엔날레 (인천아트플렛폼, 인천)

 북성포구전 (헤이루체 갤러리, 인천)

2016 물질과 대화전 (이정아 갤러리, 서울)

 한국 · 터키 국제교류전 (인천아트플렛폼, 인천)

2015 운니동친구 four (인사동 갤러리 담, 서울)

 제물포 예술제 (인천종합문화예술회관, 인천)

 인천아트페스티벌 (갤러리지오, 인천)

2014 인천 로드맵 전 (인천학생교육문화회관, 인천)

2013 제3회 평화프로젝트 (백령도 525,600시간과의 인터뷰 / 백령도)

 사람과 사람전 (인천학생교육문화회관, 인천)

 한국 · 터키 국제교류전 (인천 선광갤러리, 인천) 외 다수

출판

2017 「인천, 담다」 (헥사곤)

2015 「엄마가 된 바다」 (헥사곤)

2013 「인천의 항구와 섬」 (다인아트)

작품소장

인천문화재단, 인천의료원, 인천내리교회

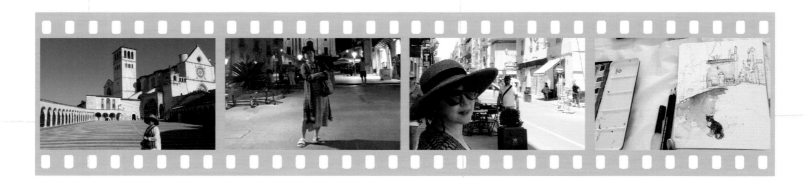

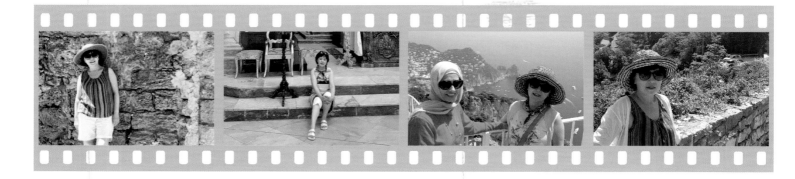